U0061511

黑白我城

童年軼事

盧瑋鑾（小思）

一本「文字與圖片相呼應的書」

日本攝影評論家大竹昭子在《日本寫真50年》的〈前言〉中有一段話：「攝影創作的複雜性就存在於它的『沒有基準』。關係到攝影創作的人、世界與機器並未合為一體，而是人與機器在不斷的流轉中，往世界最深處前進。」〈結語2〉中再強調「攝影就是『生命・機器・外在』間的搏鬥現場。……但是攝影師如何接納生命的主張，我認為會造成攝影表現的微妙不同。」我十分認同，也就常常拿此作觀賞攝影作品的準則，及進入攝影家心思哲想的導航。

翟偉良兄早在年輕時拍下無數香港照片，出版過幾本攝影集。保留了六七十年代的香港都市風情、農村動態、庶民生活、中外兒童面貌……全是個人所見所聞。這正是一位攝影師利用相機詮釋及記錄他所處的世界，而從他觀看角度及取材中，透露了他微妙心思。班雅明說：「攝影行為雖然是那麼簡易，但想要掌握影像本質，一定要以長久觀察現實的學習經驗來指示我們，而不是由

物件對我們的刺激與暗示產生的。」偉良兄正恰好如此實踐了，也形成他個人的攝影風格。

今回出版此集，除了細心觀察現實後，再隨機捕捉無數瞬間影像外，作者還把當時社會動靜，與自己的生命記憶連在一起——用文字連繫起來，呈現了當時與當下的生命關連與反省。隱約見到作者對曾經受吸引過的人與事，一再回望，序文中稱此為「文字與圖片相呼應的書」，正因如此，全書處處有作者在場，並有對人與事的感念，並不是個冷眼持機者。

除了照片及說明文字外，《黑白我城 童年軼事》既見香港人香港事，更可當成「缺席的照片」，聯想力豐富的讀者，如通過作者文字，建構成影像，又可補足照片缺了席的部分。如此，就從史料角度連繫到失去的時間，讓當年時代氛圍再現了。

只見人人以手機攝影先行，忘卻細意用情觀察實況的今天，偉良兄這種「信仰」：即關懷攝影對象，及展示自身與社會的關連，是令人感動的。

二〇一六年十二月三日

饒玖才

二次大戰後的數十年間，香港從一片頹垣敗瓦，迅速發展成為現代化的國際大都會。這蛻變有賴於它的優越地理位置、特殊政治與經濟環境帶來的機遇，以及香港人不屈不撓、奮發圖強的毅力。

隨着歲月的流逝，社會結構與生活模式的改變，昔日城鄉面貌、民生動態，都漸漸在老一輩居民的記憶中變得模糊，新一代的年輕人對此則更為陌生，甚至毫無認識。例如水荒時在街頭「輪水」的情景、穿着白衫黑褲的廣東「媽姐」和小童的廉價寵物「雛鴨」等。可幸的是，報刊記者及一些有心的攝影愛好者，都把這些昔日景象記錄了下來，本攝影集的作者翟偉良先生就是其中一位。

翟先生在十七歲中學畢業後，即投身社會工作，從基層做起。他服務政府三十多年，大部分時間在民政署從事社區聯絡工作，接觸社會各階層人士，對舊日社會風貌有深刻的認識。他熱愛攝影，工餘以照相機捕捉民生百態和郊野景物，幾十年來拍下無數照片。

退休後，他逐步將其作品整理，先後出版《獅子山下1964-1970攝影作品集》、《自然生態》和《黑白情懷》等攝影集，同時亦將照片在本港多所博物館及公眾展覽場地展出，與市民大眾分享。

早前，他更獲香港法國文化協會邀請，聯同多位本港攝影名家，於法國北部城市Beauvais展出他們的作品，向海外推廣香港的形象。

鑒於市民對本港社會舊貌有濃厚興趣，中華書局遂邀請翟先生將其未曾公開的作品，特別是兒童活動、城市風貌和鄉鎮風俗等，結集出版，我相信會受到各界歡迎。

二〇一六年十一月二十三日

翟偉良

香港人的風俗習慣，隨着居於漁村、鄉村、屋邨和城市的不同生活環境而存有差異：村童過的簡樸農村生活、漁家子弟過的浮家泛宅生涯，都令個人的成長過程有別，因此衍生無數千差萬別的故事和值得回憶的往事。無論當時環境是富裕或是坎坷，每個人的童年生活點滴，都會成為永遠的回憶。

上世紀四十年代前，正是動盪的時代，能夠入學受教育的兒童不多。那個時候，除了有一些規範小學外，還有私塾，凡書館、書齋、書室、學堂等都被統稱為「卜卜齋」。「卜卜」是指用約二寸、名為戒尺的木條，以作懲罰頑劣學生，敲打其「頭殼」，發聲如卜卜，故名為「卜卜齋」。有時也用藤條打手掌或屁股，名為「藤鱔炆豬肉」，有些學生早知會被罰，便帶備虎仔油（萬金油）搽在掌上或屁股上，據聞可以減輕痛楚云云；還有罰舉木棍，罰抄書則是常見的事。

筆者可能是最後一批「卜卜齋」學生，回想起來，頗堪回味。尤其是入學之前，戴着卜帽，穿上長衫馬褂拜孔子的一幕，至今仍留在腦海中，「遺憾」的是未曾領略過戒尺的滋味（一笑）。

當時的入學年齡由四歲至八歲不等，念的課本如《三字經》《千字文》、《幼學瓊林》和對聯等，只是背誦而不解其意，俗稱「唸口簧」，學生也時

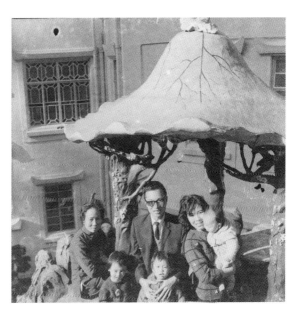

▲ 一九六七年，筆者與母親、太太及三名子女攝於虎豹別墅。

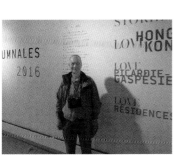

▲ 二〇一六年十月攝於法國。

常將句子更改，例如「天子重賢豪，人嘈你又嘈」。除了背誦，寫毛筆字是必修課，首先是描紅：用毛筆蘸墨把印在紙上的紅字逐筆填上，紅字的內容是《三字經》——「上大人，孔乙己，化三千，七十士」，如此練習一段時間才可以摹字，即是「印」字，後來才是臨摹，到那時候，寫字已有一定的基礎，同時也教打算盤（珠算）和手工藝，如雕刻和紮作等。對較年長的學生，會教授古文、文言文、信札和對「對聯」等，例如《聲律啟蒙》和《笠翁對韻》，內容如「雲對雨，雪對風。晚照對晴空。來鴻對去燕，宿鳥對鳴蟲……」：「天對地，雨對風。大陸對長空。山花對海樹，赤日對蒼穹……」。

私塾的教育方式當然已不合時宜，五十年代後都是用先進的教育模式，後來體罰也明令禁止。不過，童年時的玩意、趣事、食物、景物和樂曲；學童年代的同窗情誼，無論是嬉戲玩樂，爭吵打架，到如今還是會不時在腦海裏盪漾着。

筆者憑藉年輕時拍下的照片、親身經歷和所見所聞，匯集此文字與圖片相呼應的書，共分享之。因歷時久遠，照片上的說明有謬誤之處，在所難免，敬希原諒，還望指正，先此道謝。

本書得予付梓，實賴中華書局黎耀強先生和謝慧莉小姐兩位支持和鼓勵，謹此致謝。為書寫序的盧瑋鑾（小思）老師和饒玖才先生，在此也一併道謝。

二〇一六年十一月

▊目錄▊

序　盧瑋鑾（小思）——— 2

序　饒玖才 ——— 4

自序 ——— 6

第一章　漁村小孩　忙活 ——

昔日水上人家 ——— 12

——— 14

第二章　農村小孩　樂活 ——

傳統農村風俗 ——— 64

手作小玩意 ——— 66

——— 68

第三章　**屋邨小孩　生活**　──　110

上學去　112

危險的玩意　──　114

第四章　**城鎮小孩　幹活**　──　138

童年樂　──　140

第五章　**外籍小孩　快活**　──　172

優質生活　──　174

19 60s ▲ — 19 80s ●

第一章

漁村小孩

忙活

19 60s　0 -　19 80s

漁業是昔日香港龐大的行業。漁民大多在海上生活，居住和作業都離不開船隻，只有家中的老少、或是漁民身體不適不便隨船出海時，才會留在靠岸的棚屋裏。因此海旁、河涌有船隻停泊的地方多建有棚屋，尤以大澳為著。昔日的漁民子弟缺乏玩具，也沒有嬉戲場地，只好游泳，並練就了划艇搖櫓的本領。照顧弟妹、料理家務、失學、協助捕魚、拾海星、挖蜆貝、划舢舨接送等生活日常，都成為永遠的回憶。

昔日
水上人家

昔日香港的海域範圍內，漁獲十分豐富，但只有少數大型和有較先進設備的漁船，才能捕獲量多和價高的漁獲。為數眾多的小艇戶，只能在附近的海域捕獲一些平價的，因此過着貧困的生活，也沒有能力送子女受教育。不僅如此，兒女從小也得料理家務和協助捕魚。

水上人由於沒有受教育，目不識丁，為着積穀防饑，也多購買金器作為儲蓄之用，以便不時之需，故昔日近漁民麇集的街道，金舖很多。兒子出世後的名字多以農曆日期如初四初七等為記，女的更不是金就是銀；也有的父母為求兒女能夠平安成長，男的改女性化名字，女的則改男性化名字。兒女懂事後常給人取笑，也有的因戴上腳鉫和穿上耳環而引起同學和朋友的好奇心。

當嬰孩開始會爬行時，為慎防在狹窄的小艇跌下水中，腰間繫着一個葫蘆，作為救生之用。一個小的雞籠掛在艇旁，雞隻日夕見着水都飲不得，因此粵諺：「蛋家雞，一見水唔飲得」，實另有含義，「一日打魚，三日曬網」，形容生活成憂。水上人也喜歡飼養狗隻，用以防盜。

漁民大多信奉神靈，近海的地方多建有天后宮、洪聖廟和觀音廟，也有楊侯古廟、曹公廟、北帝廟和關帝古廟等。

直至上世紀六十年代，政府實行徙置和廉租屋政策，在人口眾多的香港仔和大澳等，建有名為漁民邨的大廈，供漁民居住，環境衛生得以改善，亦為兒童就學提供了方便。近年來，因繼承此行業的人數減少而成為隱憂。

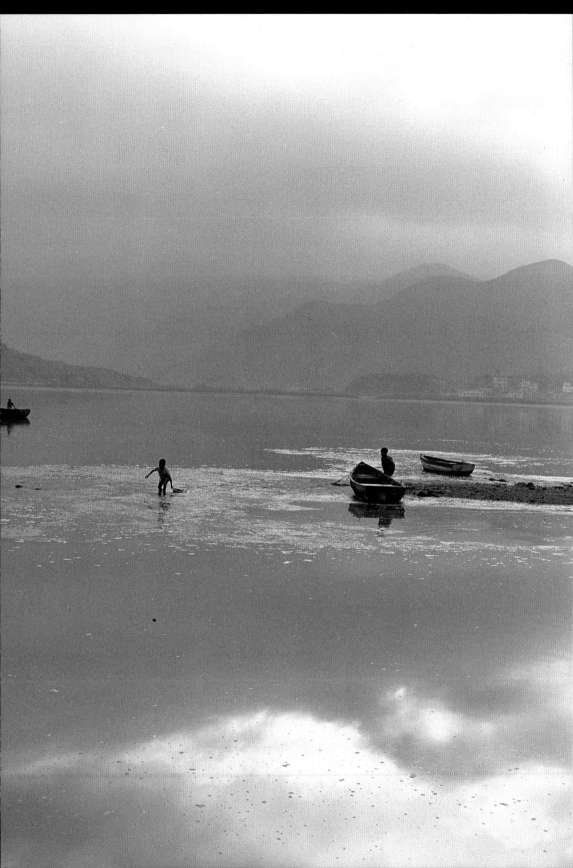

三二一｜在水中央

沙田・一九六六年

水上人家的孩子，從小練就一身好本領，無懼風浪和大海茫茫，可以隨意在海中暢玩。

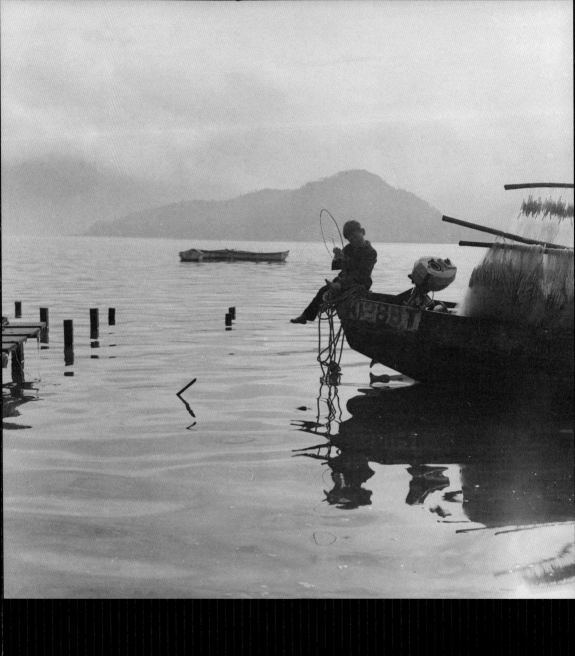

漁家女孩

沙田・一九六六年

女孩獨自坐在艇上，艇上曬着
魚網。作業後的漁民要把網收
拾，清洗乾淨曬乾才可留待下
次作業用，間中還要用蛋白敷
着。以白麻做的魚網才耐用，
因當年尼龍製的並未普及。

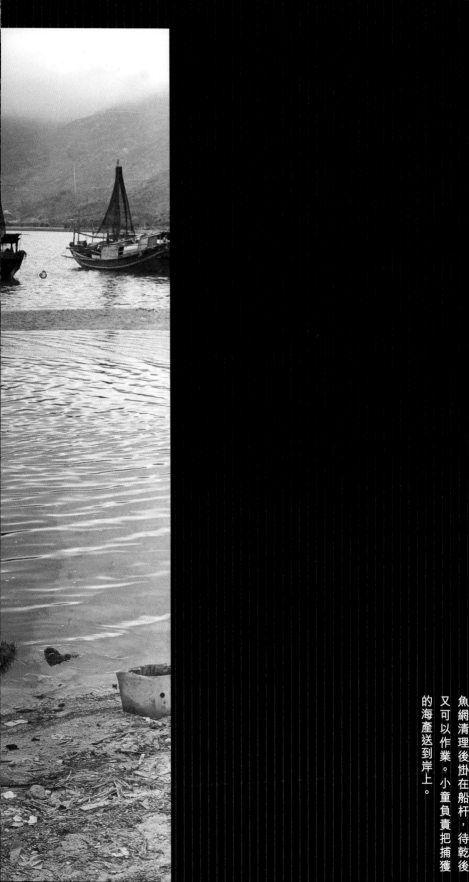

魚網清理後掛在船杆，待乾後又可以作業。小童負責把捕獲的海產送到岸上。

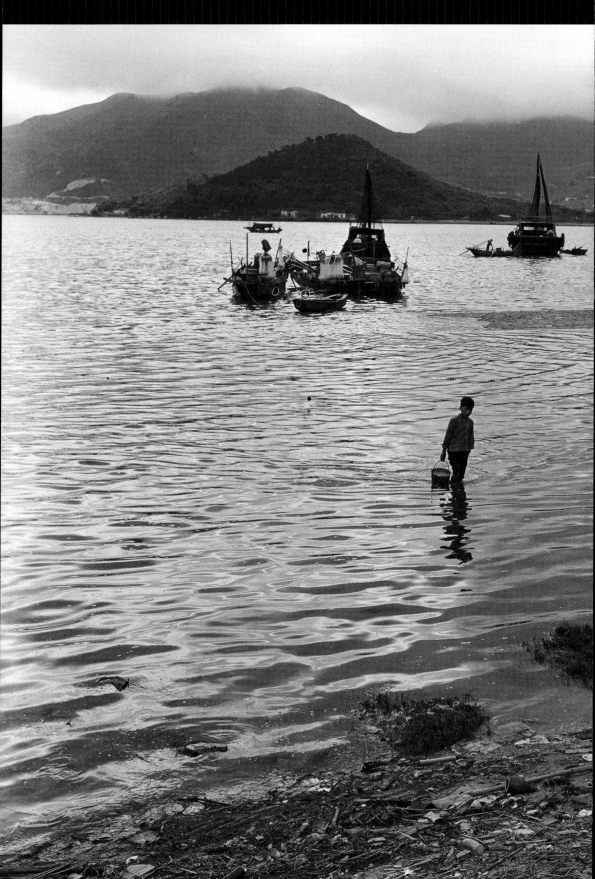

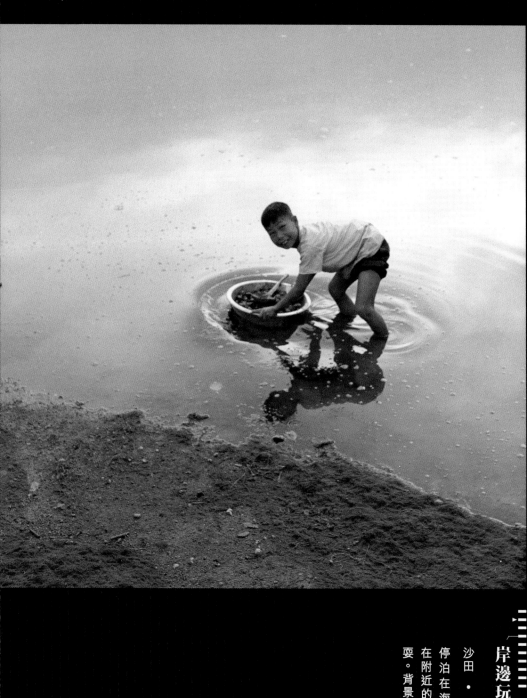

岸邊玩耍

沙田 · 一九六五年

停泊在海上的小艇，孩子可
在附近的灘上挖掘貝類作為玩
耍。背景是圓洲角。

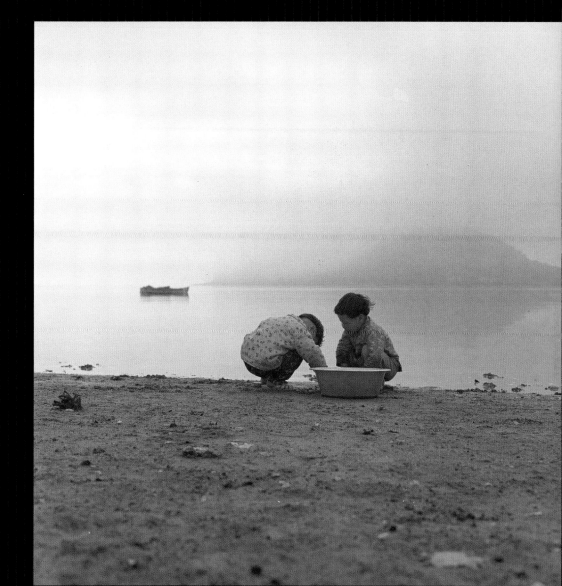

艇家的孩子

大埔 · 一九七〇年

父母出外工作，家裏的孩子就要照顧年幼的。一個約六歲的家姐揹着一名約歲多的弟弟。

揹帶（揹帶）是昔日傳統的用具，把嬰孩揹在背後，方便工作。揹帶上繡有祝福語，當孩童睡着時，用襻帶把頭攀着，防止擺動，以策安全。冬天戴上一頂「狗仔帽」可免着涼，穿一棉襖和一雙紅鞋，是標準的套裝。

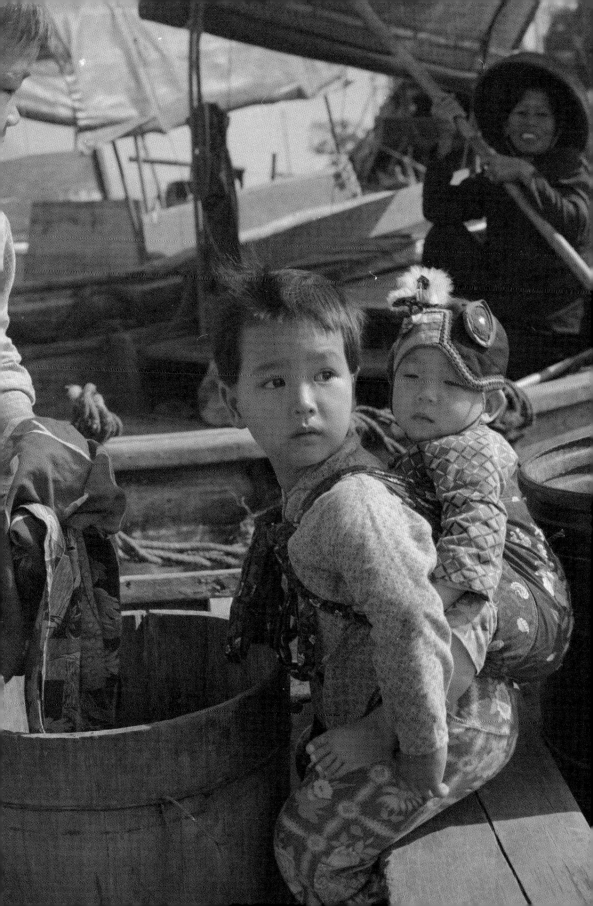

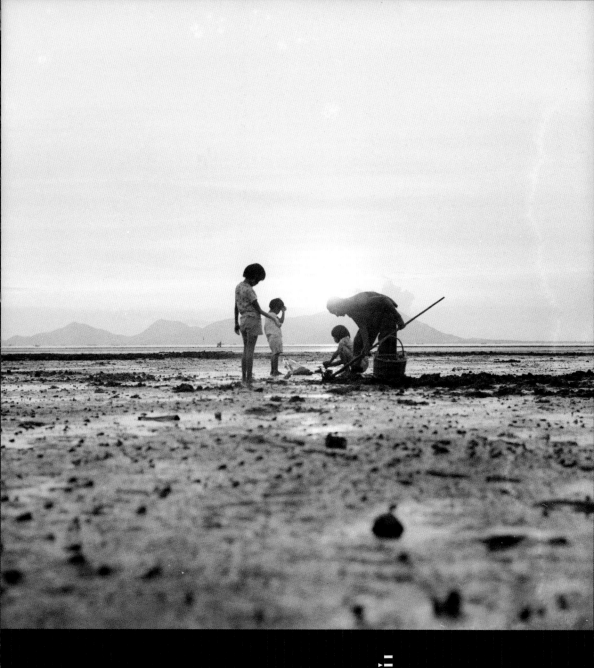

挖掘貝類

元朗 · 一九六六年

潮退時，海灘上露出一片泥濘，卻藏着許多種類的生物，包括蜆和蛤蜊等貝類，吸引着人們挖掘和執拾。母親帶領小孩們一起尋覓，既可自己食用，又可往墟市擺賣，幫補家計。

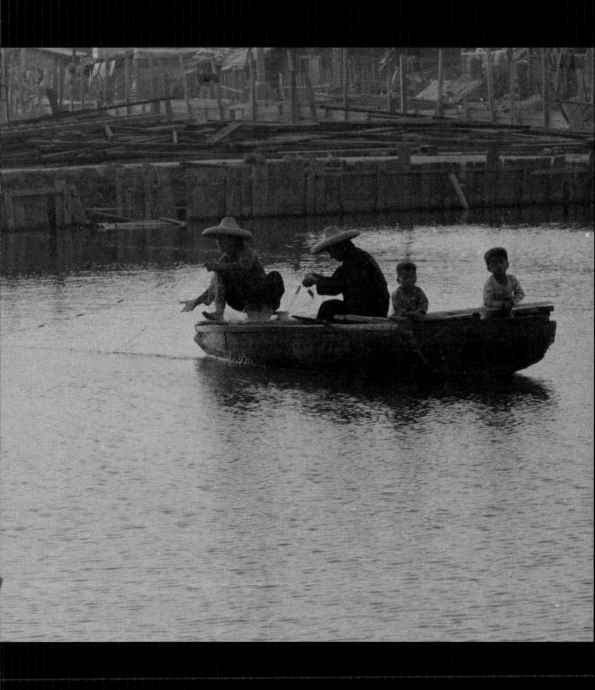

不怕風浪

元朗 · 一九七〇年

當艇家專注撒網捕魚時，孩子們仍能自得其樂，彷彿生來便

火水（煤油）

流浮山 ・ 一九六五年

流浮山沿海一帶的漁民多是養殖蠔或養牲畜為生，日常生活簡樸。

昔日沒有石油氣和煤氣，而電力還沒有普及，只能用煤炭、柴及火水作為燃料。現代人不能想像，煮食都採用柴或火水作為燃料；屋裏的照明，多採用火水燈或油燈。一種名為大光燈，多於船隻晚上作業時採用。圖中的漁家孩子從小就要做家務，正在大罐裏抽取火水。

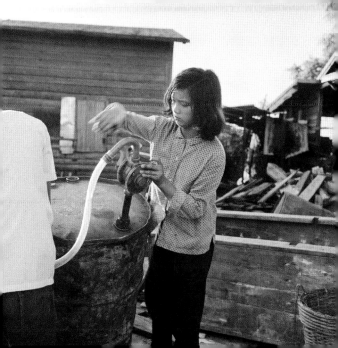

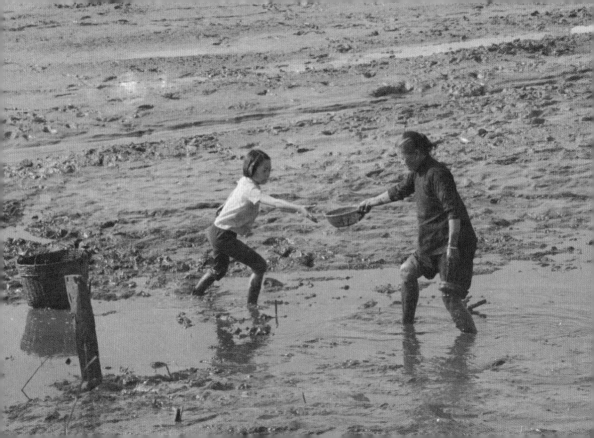

拾貝的母與女

流浮山 · 一九六六年

母女合作在泥灘裏挖拾蜆和蛤
蜊等貝殼類。

「挑蠔的母與子」

流浮山 · 一九七〇年

有百多年歷史的流浮山養蠔業，傳統上都是採用海底養殖法，故蠔田又名「沉田」。方法是在泥灘上放置石塊、瓦片或柱杆等，後期多用混凝土塊代替，用以收集蠔苗，飼養四至五年才可收成。現在多用浮排養殖法，把從外地輸入的中蠔放在懸掛於浮排的籃子內，養殖約六至十二個月後便可推出市場。

在處理蠔田時的工具是泥橇，有如滑雪用的雪橇，可以在軟滑的泥灘上滑行，把收穫到的生蠔運到水浸不到的地方，再搬到岸上，交給酒家或在市集擺賣。

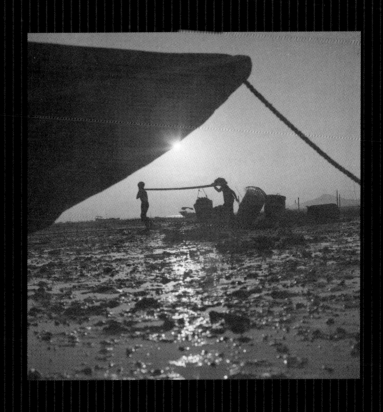

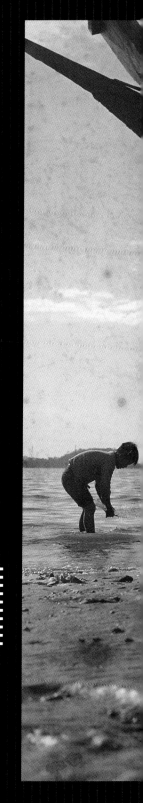

合力捕魚

青山灣 · 一九六七年

暑假是小孩子最活躍的日子，
約同三兩友好往海岸去，利用
拾到已廢棄的魚網，兩人各執
一面，另一人則把一群小魚趕
入網中。

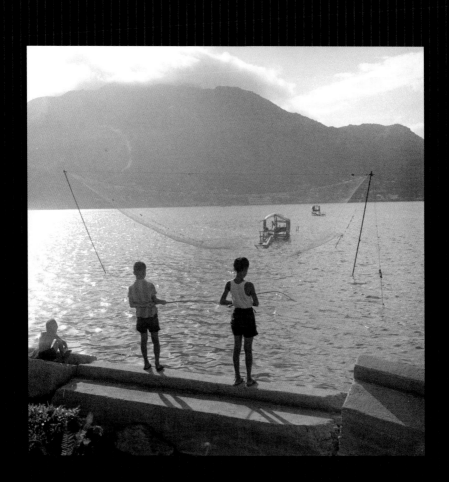

垂釣

青山灣 · 一九六七年

放假的日子，帶着釣魚用的工

具，準備一些小蝦或蚯蚓作

餌，約同一兩位同好者往海旁

去，樂足半天。

《觀游魚》唐·白居易

繞池閒步看魚游，
正值兒童弄釣舟，
一種愛魚心各異，
我來施食爾垂鈎。

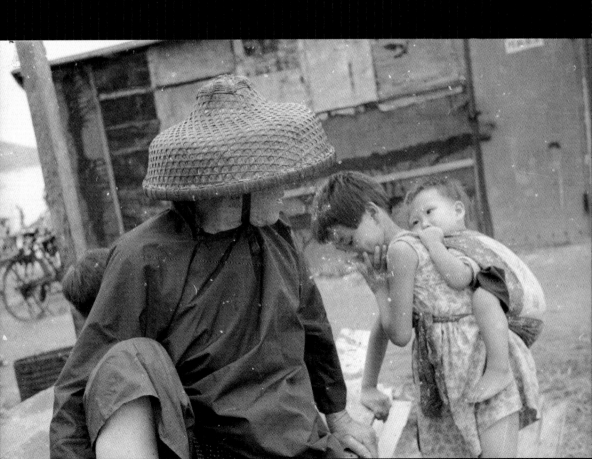

水上人家

鯉魚門 · 一九六五年

正在受母親責備的女孩

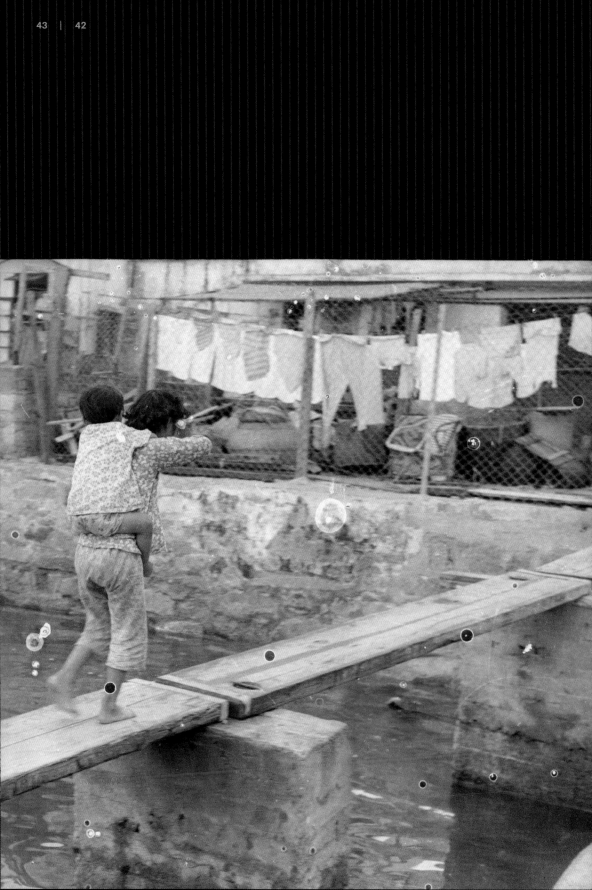

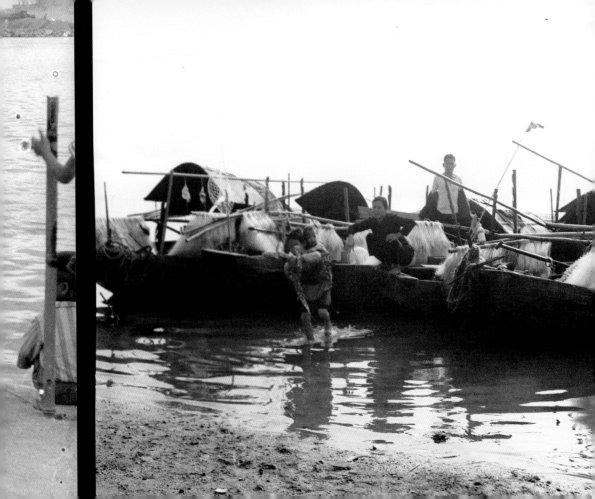

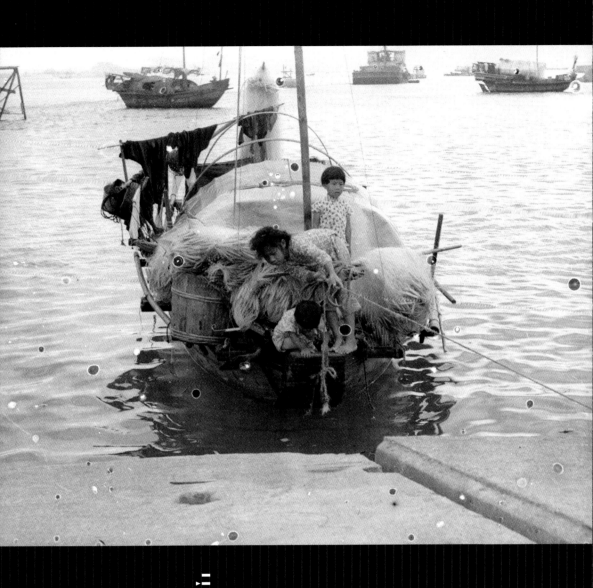

忙活

鯉魚門 · 一九六五年

水上人家的兒女從小都要做家務，煮飯洗衣，照顧弟妹等，待稍稍長大便要幫忙捕魚、織網和擺賣等工作。因為距離學校遠和要做家務，失去了受教育的機會。

大家姐

鯉魚門 · 一九六五年

兒女眾多的水上人家，年長的
大家姐都是要負責照料弟妹的。

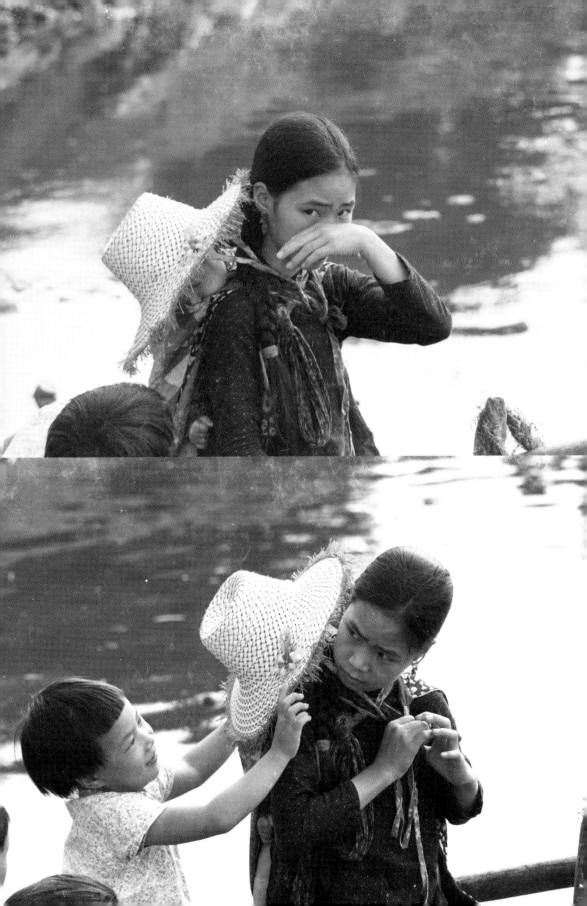

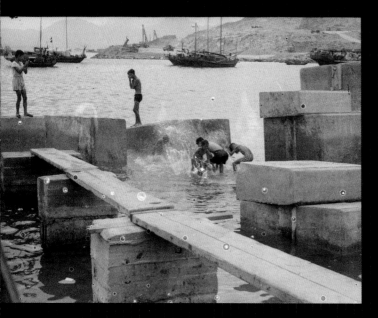

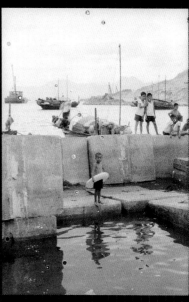

嬉水小童

鯉魚門．一九六五年

鯉魚門位於山邊靠海的位置，附近一帶蘊藏豐富的石礦，當年吸引不少福建的石工到來開發。當時正值香港建築業蓬勃發展的時候，因而形成一個小村落。也因為靠海，水上人也在此搭建排屋，方便捕魚，住在那裏的孩童多以水上活動為樂。

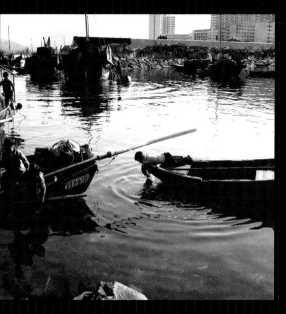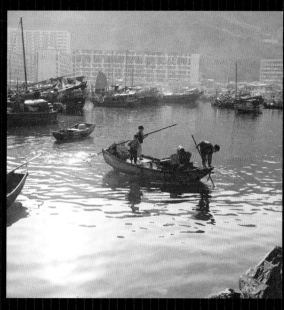

清理垃圾

筲箕灣・一九六五年

避風塘裏大小船隻甚多，因此
海面上的垃圾也不少，小孩子
划船合力把漂浮的垃圾清理。

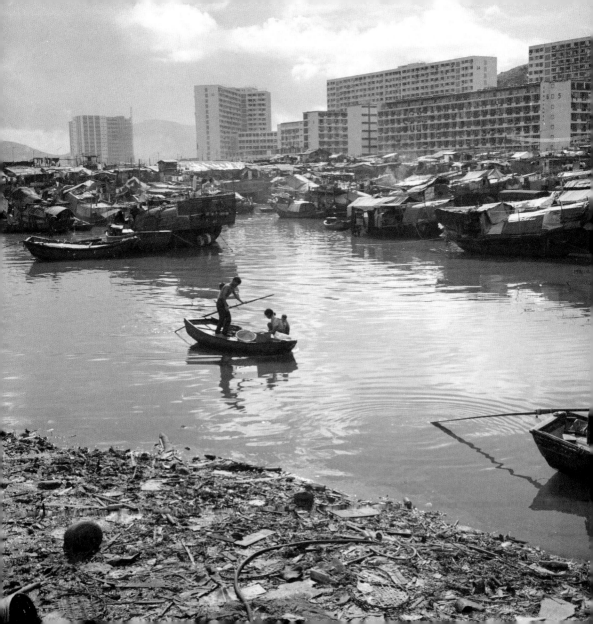

艇上過活

筲箕灣・一九六七年

孩兒自幼便習慣在工作中的母
親背上安然睡覺。艇家夫婦正
合力清理在海港中漂浮的廢物。

搖櫓的小女孩

柴灣 · 一九六六年

當年香港的漁業十分發達，
可以見到停泊船隻的地方有大
澳、香港仔、西貢、長洲、屯
門、沙田、坪洲、東涌等等，
靠近市區的避風塘如筲箕灣、
柴灣、鯉魚門、銅鑼灣和油麻
地等等，都停泊着大小形狀不
一和用途各異的船隻，有作捕
魚的，也有用作運輸的。

圖中搖着櫓的小女孩為停泊在
海裏的船隻運送貨物，亦有的
用作販賣日常用品等，有如陸
上的小販。

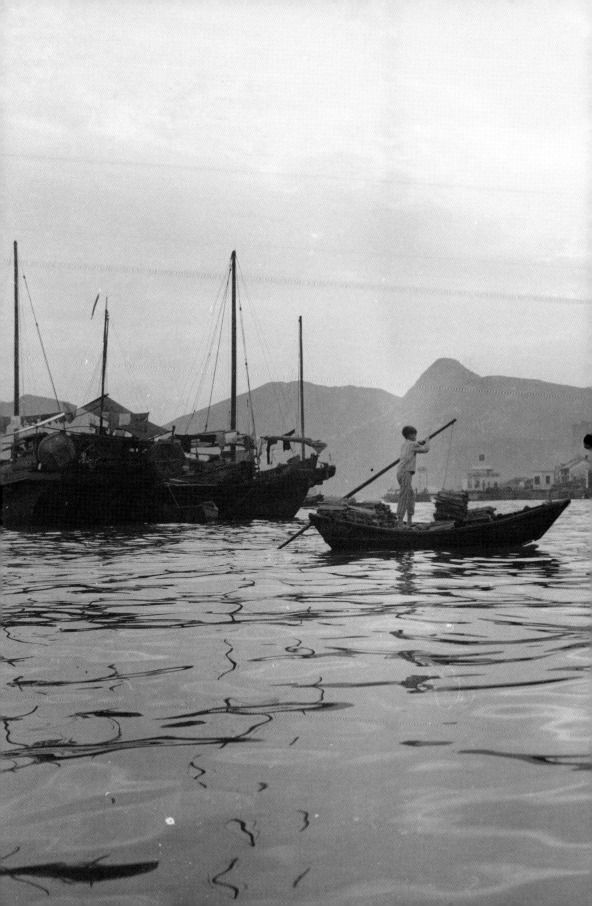

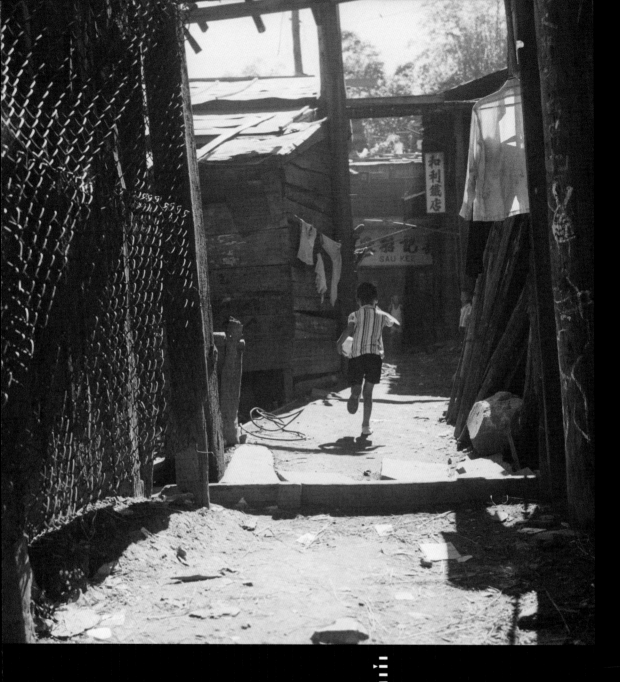

陋巷

鴨脷洲 · 一九六六年

香港仔是著名漁港，漁船麇
集。對岸的鴨脷洲有許多與漁
業有關的行業，如造船、修船
和打鐵等的工場。島上建有許
多木屋和棚屋，街道狹窄，通常
是船業的從業工人和漁民居住。

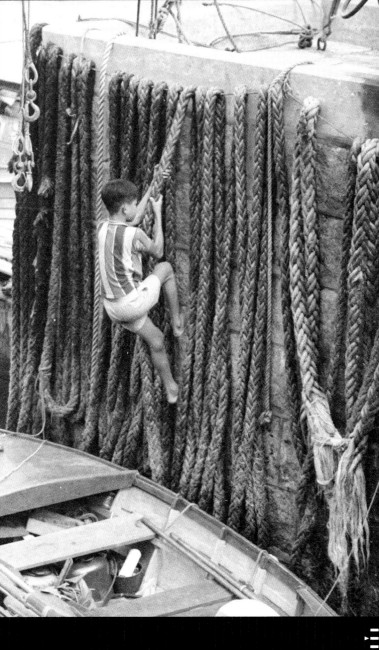

銅鑼灣避風塘・一九六六年

潮水退到最低時，上岸時只能拉着繩索向上爬。

艇家的小孩

大澳・一九六八年

大澳是著名水鄉，河涌兩岸搭
建有密密麻麻的棚屋，別具特
色。艇家通常會帶同孩子出海
作業，小孩正留心地見識着大
人搖櫓的技巧。

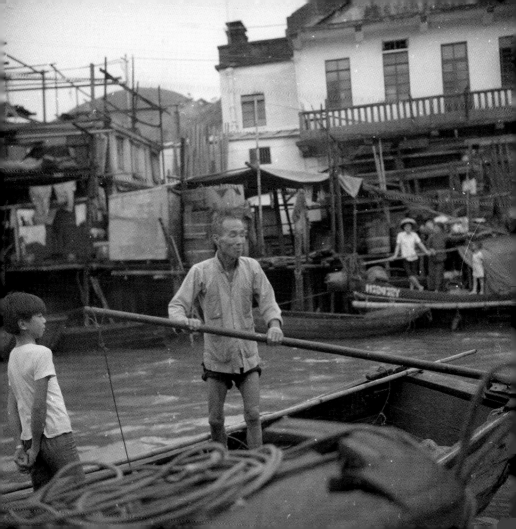

選擇玩具

長洲 · 一九七〇年

長洲是一甚受歡迎的地方，小島風情，有豐富的旅遊資源，歷史名勝，自然風光，水上活動，多姿多采的飲食，更有著名的包山節和巡遊。市面上擺著多樣的紀念品、玩具，具傳統特色。

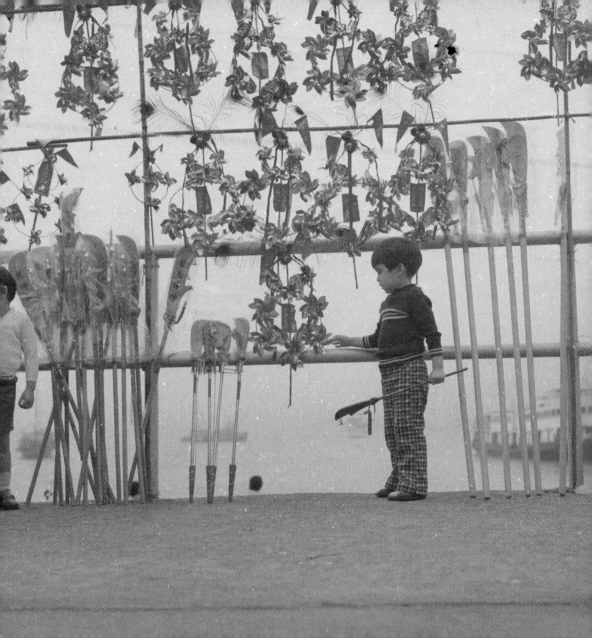

長洲 · 一九八五年

每年農曆四月初八舉行盛大的太平清醮，是長洲最大型的傳統節日，包括飄色巡遊、舞獅、舞麒麟等等多項表演，壓軸好戲搶包山已發展成為別具特色的競賽項目。

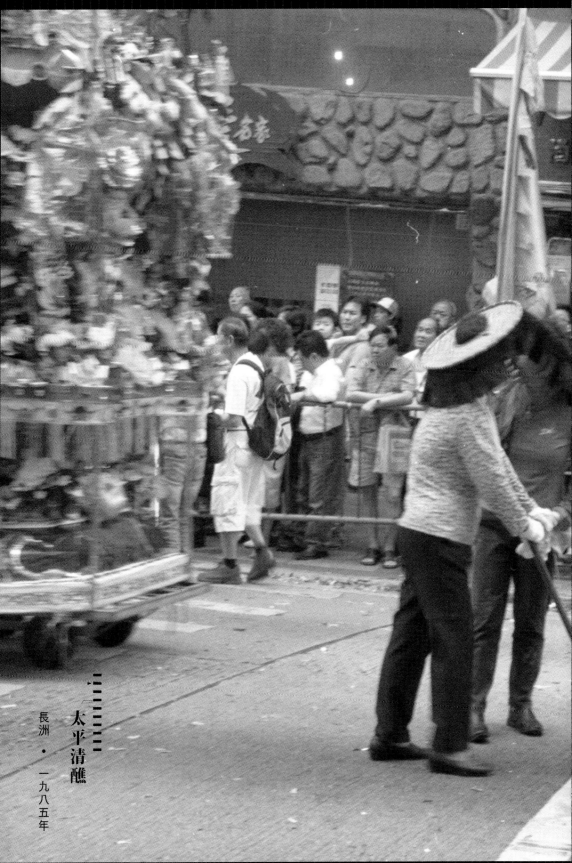

太平清醮

長洲・一九八五年

看牛

沙田 · 一九七〇年

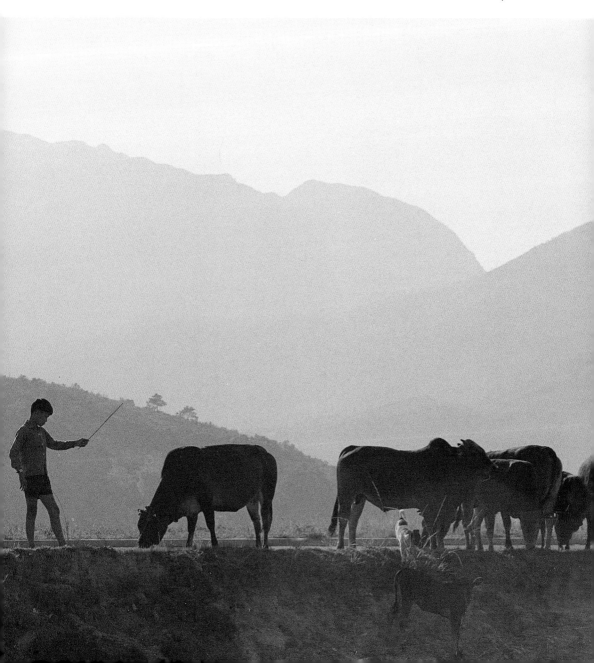

第二章
農村小孩
樂活

19 60s　0 -　19 80s

春天一片青蔥，秋天處處金黃，魚塘溪澗，小橋流水，田連阡陌，稻田菜地，是一幅農村景象的寫照。連排的房屋住着數代同堂的家族成員。規模較大的鄉村，設備較為完善，圍村內有圍牆防盜、更樓、巡邏隊及消防等設施。大榕樹植在近村口處，是乘涼的好地方，也是聽長輩講故事的場地。一般農村的大榕樹旁都有一間土地廟，對聯是「公公十分公道，婆婆一片婆心」。祠堂是祭祖和議事的地方，祠堂前是大地堂，是習武的場地，也是農作物的曬場，更是村童嬉戲玩耍的好地方。

傳統
農村風俗

鄉村內的地堂前，通常有一個魚塘，集風水、防火及養魚的先進環保設計，是先輩的智慧結晶。村內有水井作飲用，也是村婦洗衣和洗菜的地方。

除了各種農曆節日外，最高興的日子莫如嫁娶儀式，村童都能獲派糕點餅食和利是。小孩子如幫忙運送嫁妝，隨隊伍進行，更可獲報酬。迎親隊、搶親隊，花轎和大妗姐還有一支樂隊，場面浩浩蕩蕩，熱鬧非常。尤其是那個「啲嘟」佬（嗩吶演奏）一奏之下，聲震屋瓦，十里之內可聞。不知道從何時起，新娘服飾是中式的鳳冠霞帔，而新郎卻是筆挺西服有若西方紳士，有趣的是，中西合璧，像已成定例直至今天。

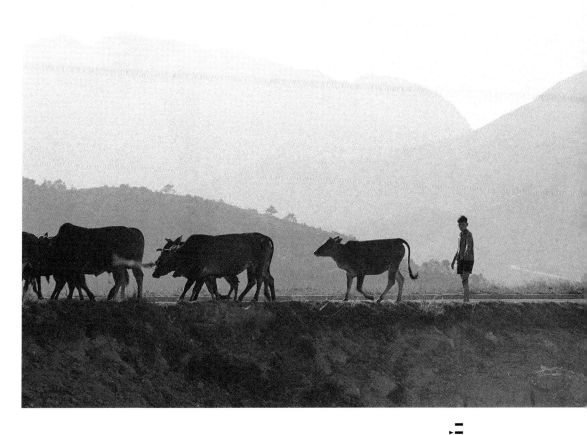

看牛

沙田・一九七〇年

昔日的沙田是漁村，亦是農村，近海的捕魚，靠山的耕種。城門河和海接壤的地方（即現在沙田大會堂周邊）填有泥土，只留一條狹窄的河道，同時築有一條堤壩，阻擋潮漲時的海水，也成為圓洲角內村莊的出入通道，久而久之，擺賣的小販匯集，成為一個墟市，村民和漁民絡繹不絕。當堤壩的草長得茂盛時，看牛的小童帶領着牛群到來，成為一幀美妙的田園景色。

手作小玩意

昔日物質並不豐富的年代，住在農村的孩童都會盡量採用天然資源和不用花費的物資自製小玩意，如竹子、荷蘭水蓋、廢輪胎等，以達到玩樂的目的，也可以鍛練自己的身手，最重要的工具只是一把鋒利的小刀。

（一）彈叉——最適宜以石榴樹堅硬的叉形枝幹製作，加上數根較粗的橡筋；或把廢輪胎的內膽鉸成條狀，再加一塊皮革便成。

（二）霹啪筒——用刀削斷竹子的一段竹節做成竹筒，找一粗幼能插入竹筒的小竹枝，再用先前的竹筒連同竹結的部分做柄。小竹枝插入柄後，要留些空位以便裝上濕紙（浸濕已用的描紅練習簿草紙，搓成糰狀）或一串串的植物小果實，作為「子彈」。

（三）風車——先把荷蘭水蓋（汽水樽的金屬蓋）壓扁，鑽上小孔後穿繩便成。

（四）隱形墨水——以明礬開水，用乾淨毛筆在白紙上寫字，乾後無痕跡，浸在水中或用火烘焙，字跡顯出，作秘密通訊。

（五）游水「紙魚」——向魚檔索取剛屠宰的活鯇魚（草魚）魚膽。回家把魚膽刺破，用碗盛着膽汁；把紙剪成魚形，沾上膽汁待乾後，放在盛水的盤中，紙魚會在水中游弋。

（六）　「青蛙」鼓——買隻大青蛙回來把皮剝掉，蒙在煉奶罐上，待乾後可作鼓用。

（七）　晒相——用硝酸銀一分加清水十分，攪溶後塗在白紙上，放在暗處待乾。加上底片在紙上，以玻璃片蓋着，在日光下曬約五分鐘，然後浸入定影水三分鐘內取出，晾乾即成。定影水用大梳打一安士開水四十安士。

（八）　會走的紙鼠——用線轆繞着橡筋，用紙皮摺成鼠形蓋着。把線轆轉上多圈，然後在地上一放，鼠向前跑去。

（九）　雕刻——課餘活動有學習雕刻的課程，多用竹木和磚瓦。初學時用番薯或馬鈴薯。

（十）　製標本——放假的日子，往郊外捕捉蝴蝶和甲蟲作標本之用。如有形狀美觀的樹葉也一併採摘。回來後，用藥水浸着，待留下纖維，取出晾乾，作為書籤用。

舢舨和單車租賃

沙田・一九七一年

昔日沙田是熱門遠足地點，除
了小學生必到的紅梅谷外，還
可參觀名勝、品嚐各種小食，
更可以租賃舢舨在海上游弋，
或是租單車沿途瀏覽。

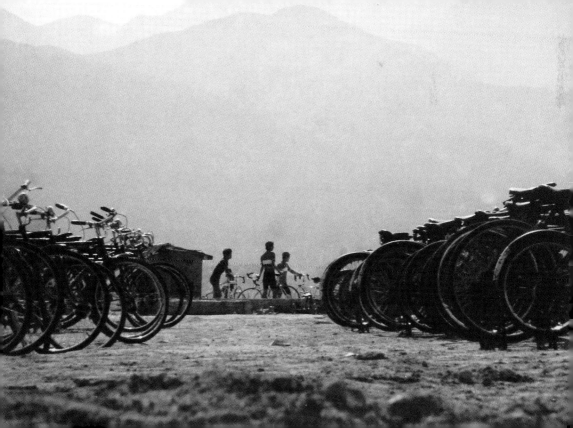

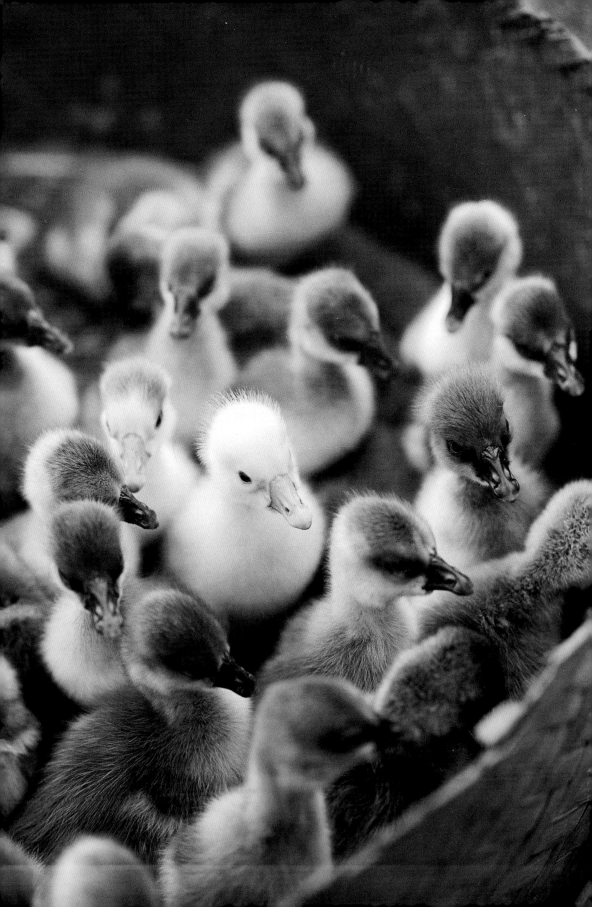

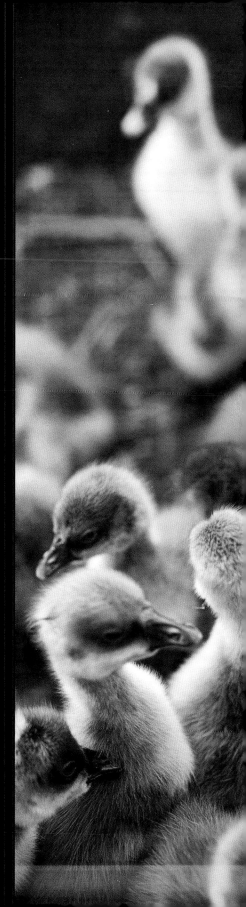

雛鴨

沙田・一九六六年

昔日新界的墟市裏，時常擺賣
的有小狗、小貓和鼬鼠，也有
小雞和小鴨，用竹篾編造的竹
笪圍着供人挑選。買回家後以
廚餘飼養，待長大後屠宰，小
孩子多數把雞仔和鴨仔視為寵
物，堅持不能屠宰，實行抗議。

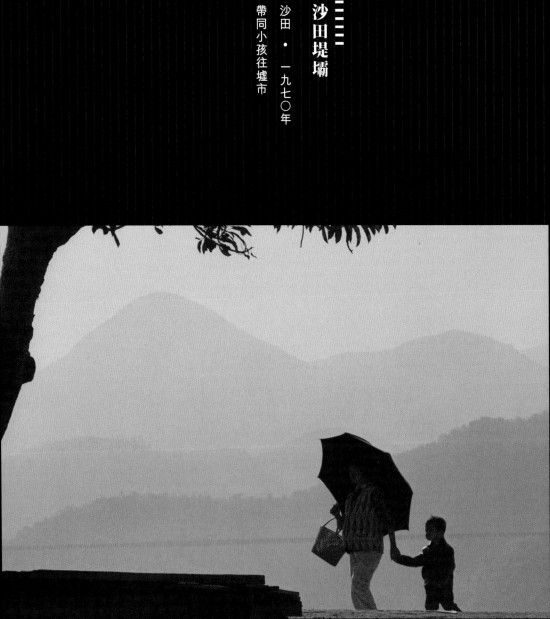

沙田堤壩

沙田．一九七〇年

帶同小孩往墟市

沙田堤壩

沙田・一九七〇年

放學的，趕着回家的，步行
的，挑擔的，踏單車的和帶同
小孩的都是經過堤壩。在遠處
（靠近現在的香港文化博物館）
有一條小橋，當時海上的橫水
渡仍然經營着，直至大規模填
海工程進行。

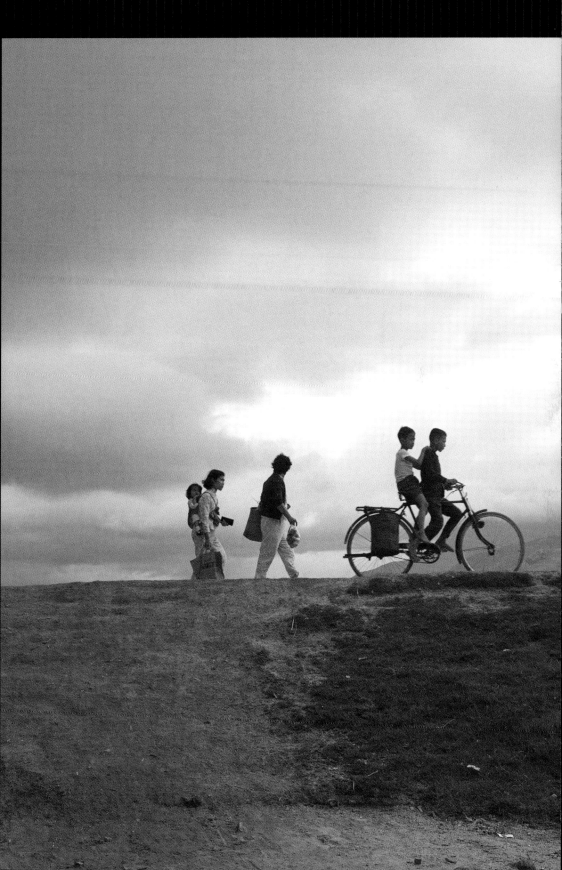

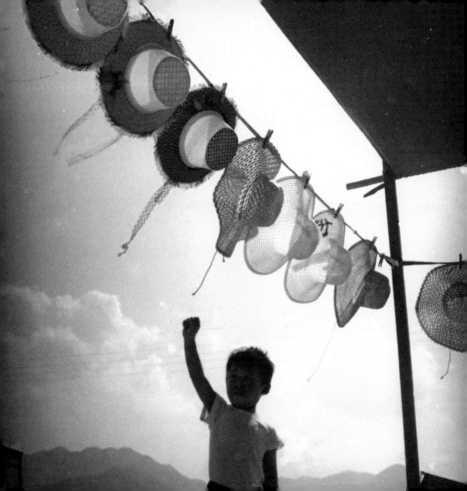

端午節

大埔・一九七〇年

每年大埔對開的海面上都會舉辦龍舟競賽，此傳統節目吸引許多觀眾。海岸邊設有許多臨時攤檔，時值炎夏，帽子深受歡迎。

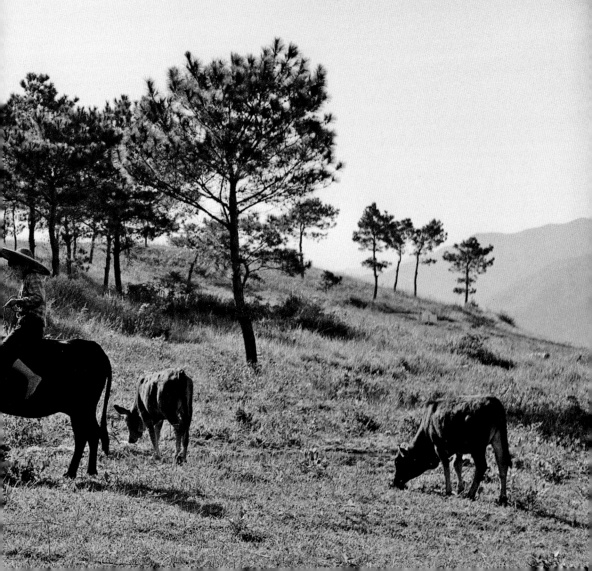

騎牛

上水 · 一九六五年

畫一般的意境，使人嚮往農村
的生活。孩童從小便和牲畜打
交道，家裏的雞、鴨、鵝、
豬、牛、羊、貓、狗都是家
中一份子，牛隻是務農家庭重
要的成員。男童是牧牛最佳人
選，山岡的草地上放了牛隻，
自己便可以在水溪裏捉魚蝦，
在田野間捕蜻蜓和草蜢等，但
要留意自己的牛不要走進他人
田園，不放心時，用牽牛的繩
繫着樹幹，免牠走遠。

《所見》清·袁枚

牧童騎黃牛，歌聲振林樾，
意欲捕鳴蟬，忽然閉口立。

村屋

錦田・一九六五年

村舍、菜園、阡陌、
柳、牲口、蟲聲蛙鳴
田園頌。

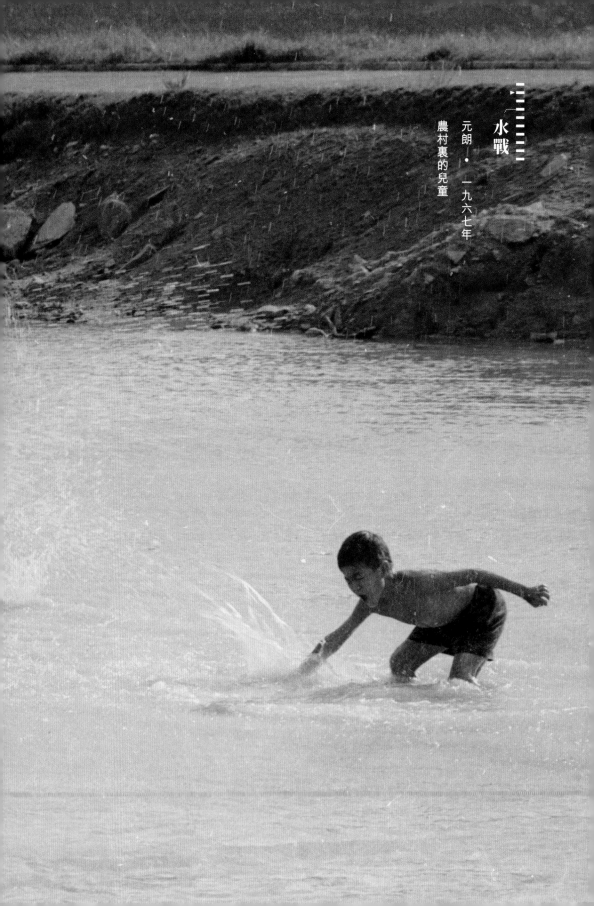

水戰

元朗 · 一九六七年

農村裏的兒童

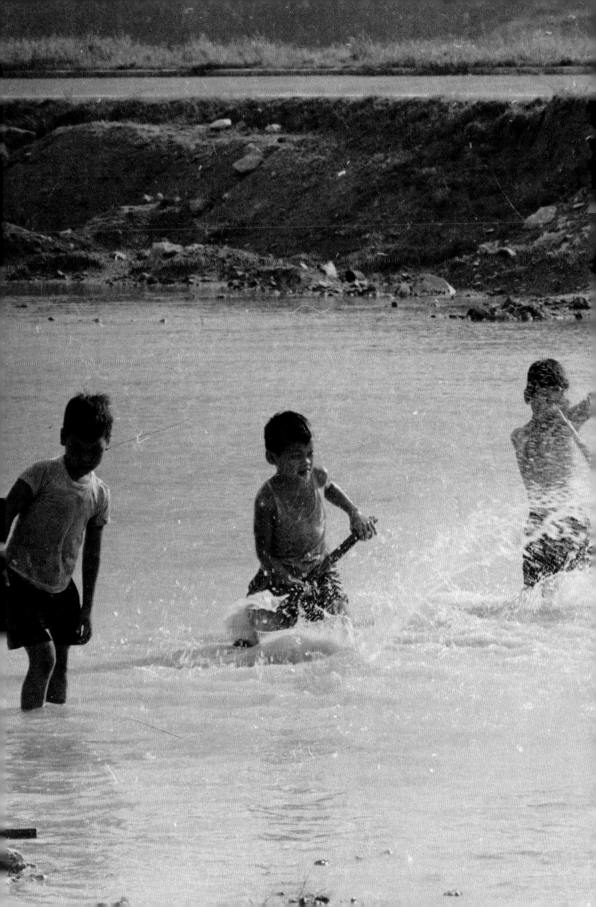

盼娘歸

元朗・一九六五年

時近隆冬，門口貼上的對聯都
殘缺，坐在門口的小女孩等候
出田耕作的父母回家，日出而
作，日入而息，正是農村生活
的寫照。

自得其樂

元朗　・　一九六五年

小童自創一些小玩意，自得其樂。

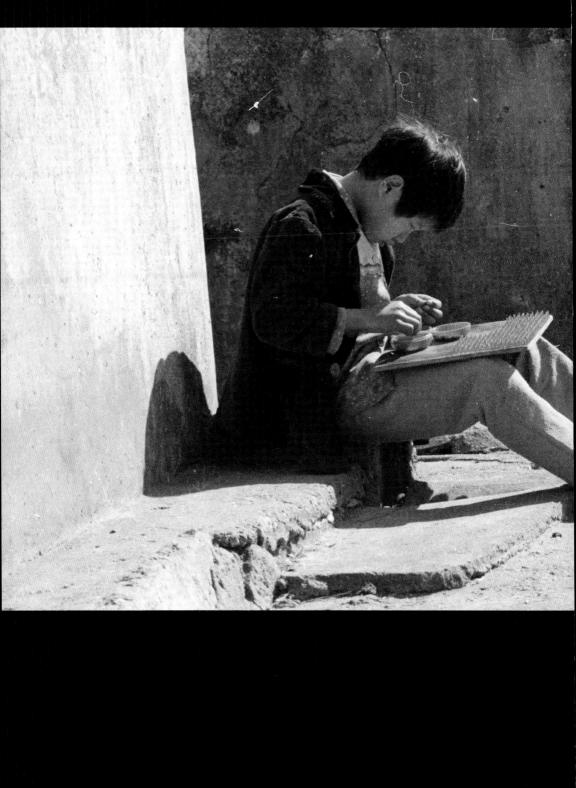

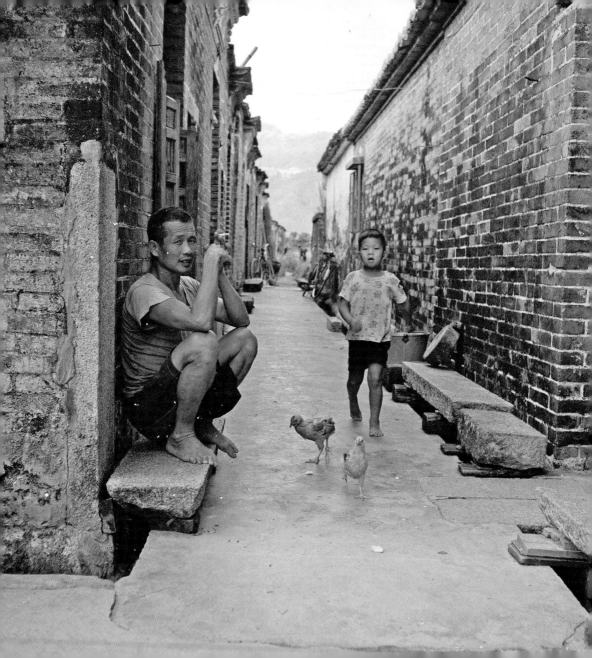

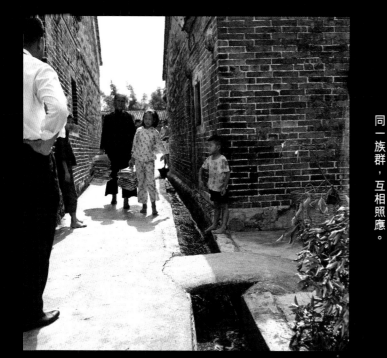

圍村

元朗 · 一九六五年

新界傳統的鄉村，多是一排排
磚瓦金字屋頂的房屋，排與排
之間的通道名為巷，他們都是
同一族群，互相照應。

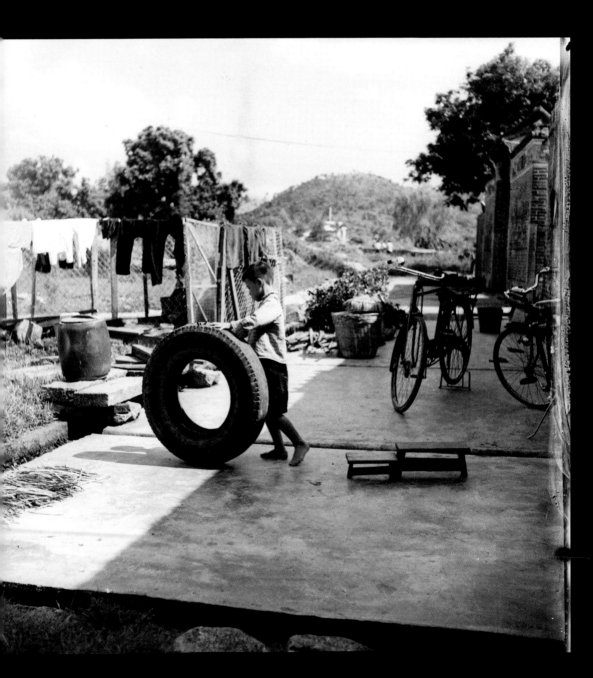

樂活村童

元朗 · 一九六五年

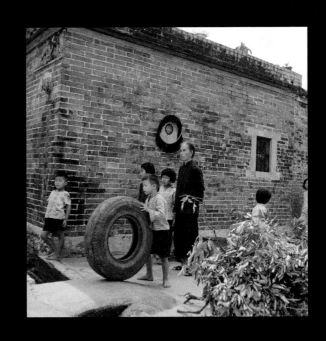

樂活村童

元朗 · 一九六五年

昔日的農村，一個廢棄的輪胎
也可使孩子如獲至寶，樂上大
半天。

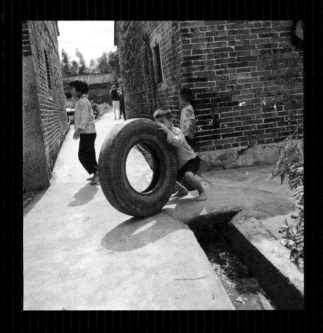

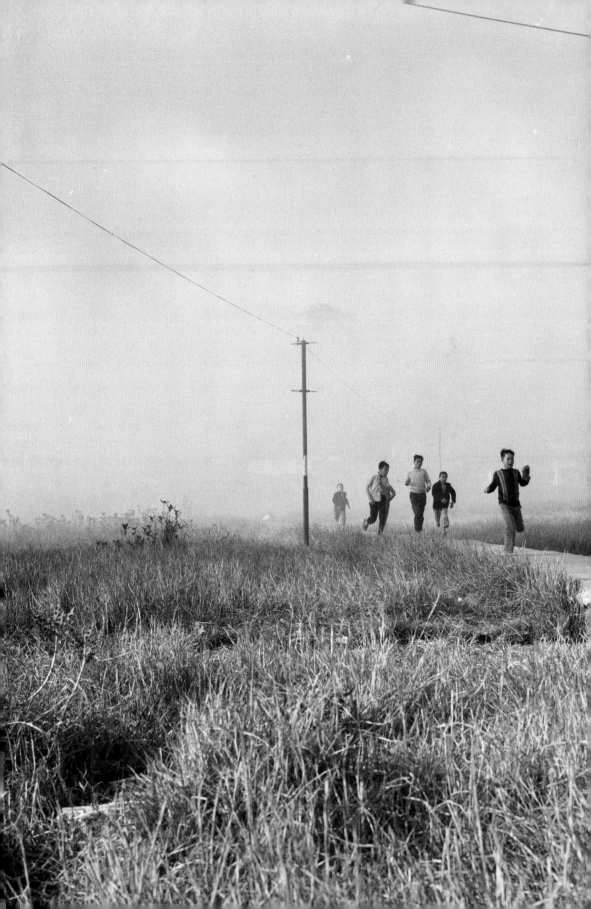

吹螺

元朗．一九六九年

大型的海螺可以做樂器，是法

器的其中一種，也是潮州著名

傳統表演項目的其中一項。

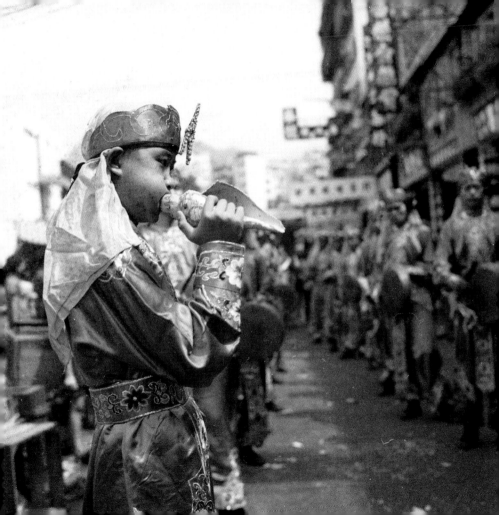

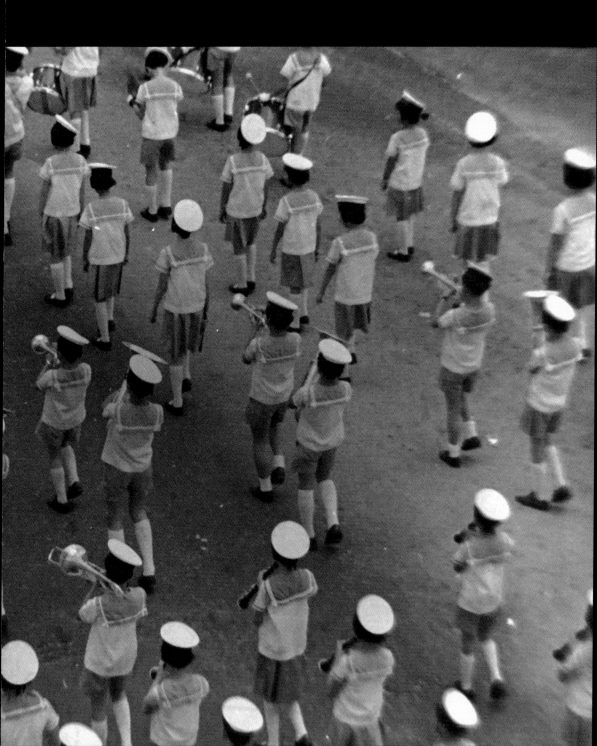

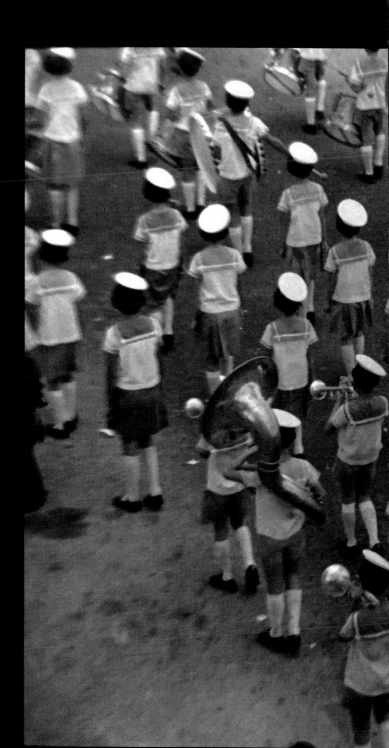

巡遊隊伍

舞龍

元朗 · 一九八〇年

每逢佳節舞龍是其中一項最受
歡迎的節目，是舞蹈、體育
和娛樂的綜合體，深受大眾喜
愛。除成年人外，小孩子也舞
得有聲有色。

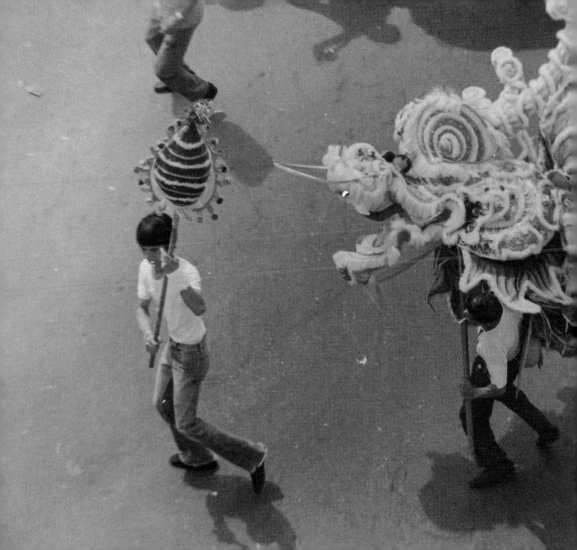

爺與孫

屯門 ・ 一九七〇年

簡陋的農村，純樸的村民，
最堪回憶的是和爺爺在一起
的日子。

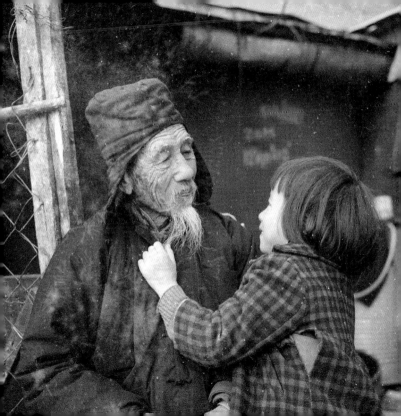

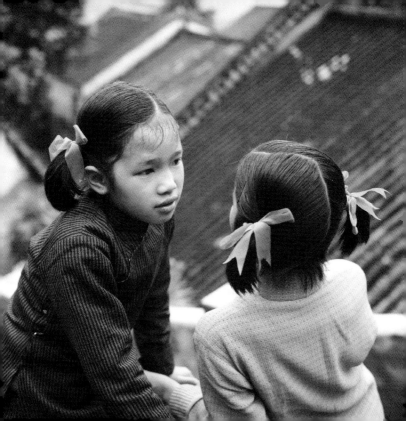

姐妹倆

深井 · 一九六八年

傳統的村屋屋露台上，一對穿着唐裝衫褲的姊妹花正在閒談中。上世紀六十年代後唐裝日漸式微，後來只有某些行業的才會穿着，如做女傭的媽姐、殯儀仵工、酒樓伙計、中樂演奏家和中醫師等。

一批青花瓷，二〇〇〇年為建迪士尼樂園而搬遷他處。

村童多以垂釣捕魚和游泳作為遣興，村裏設公用水喉。

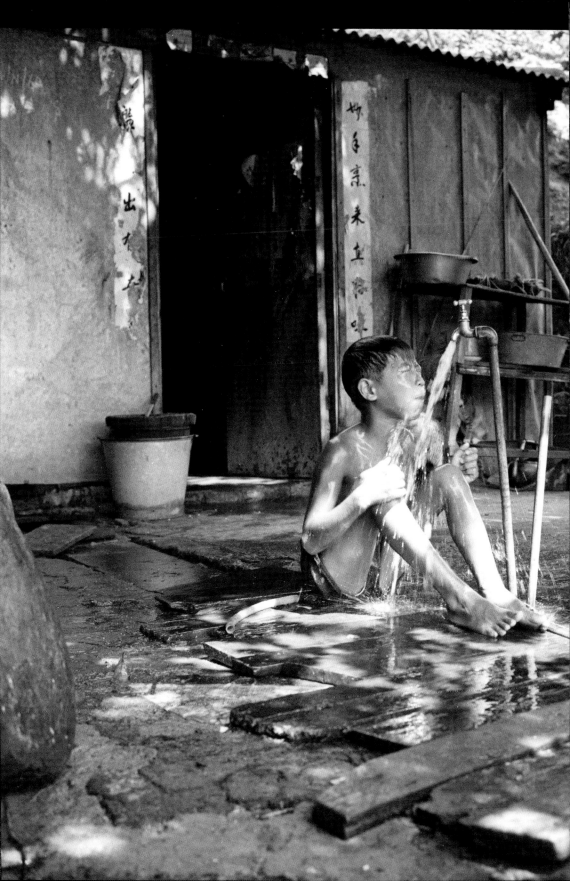

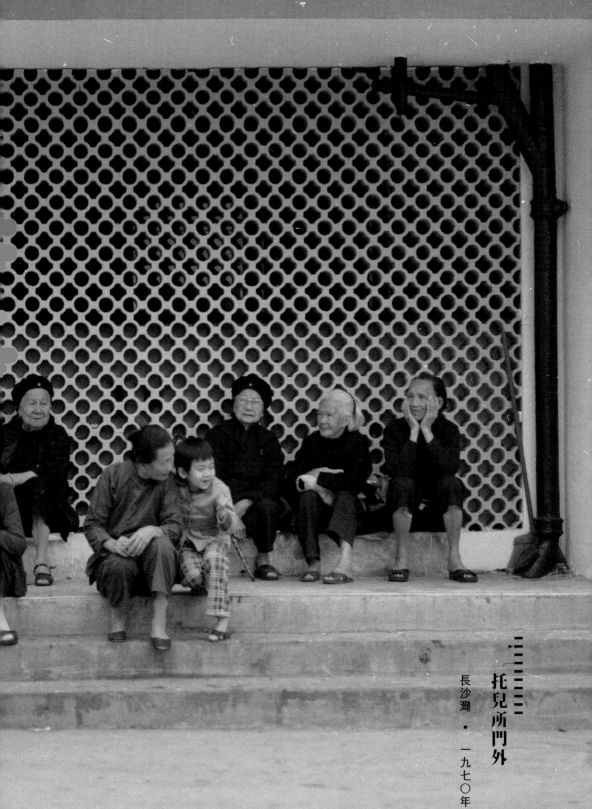

托兒所門外

長沙灣・一九七〇年

第三章 屋邨小孩生活

19 60s　　0 -　　　　1980s

上世紀四十年代後，大量內地移民遷入，香港人口由六十多萬，數年間驟然增加到二百多萬，造成很大的居住問題。於是，貧民在市區邊緣的山坡上，搭建了無數的木板和鐵皮寮屋作為棲身之所，亦有在市區的建築物上僭建。寮屋沒有水和電，要挑水，執爛木板、山上的枯木做柴；要用火水爐煮食，以火水燈或油燈照明，打翻火水爐引致失火經常發生；住低窪地區的更經常水浸。

隨着社會的發展，初期的七層徙置大廈已不合時宜，公營房屋已由十六層、三十層建至四十層，更有小家庭單位及長者居所，設備齊全可媲美私營大廈。H型的七層大廈，保存了的一座名為美荷樓，活化後成為青年旅舍，供來港的旅遊人士及大眾租住。

上學去

昔日的農村，規模大的設有書塾，或在祠堂設有課室；上世紀五十年代之前還有稱「卜卜齋」的私塾。一些較僻靜分散的村落，小童須翻山涉水，越過農地走到老遠的學校上課。漁村裏的水上人家多逐水而居，都遠離學校的地域，更因為經濟條件所限，不能為適齡兒女供書教學。住在城鎮裏的兒童則普遍能夠接受教育，但也有因家境問題而未能上學，更多的是超過了適合入學年齡才能就讀小學。

上世紀八十年代，適齡入學的兒童銳減，小學的數目隨之收縮。

一九七一年政府實行六年強制免費教育；一九七八年強制九年免費教育；二〇一六年也推出幼兒學前免費教育。

在學校裏過着群體生活，互助切磋，共同成長。除了常規的課程外，令人開心的是一些課外活動，如校際朗誦比賽、音樂比賽、戶外寫生、興趣班和參加幼童軍等。而最令人徹夜難眠的，就是遠足旅行了。

五六十年代的熱門地點，首選是沙田的紅梅谷，乘火車穿越獅子山隧道，關上窗門，隨着黑暗的過去，重見光明時，歡呼聲四起。參觀名勝，進食平時少接觸的食物，如炸油糍、東風螺、貝類、油炸豆腐、番薯、芋頭等，也可以騎單車、划艇等。

漫長的暑假也是童年時最快樂的日子。

偶然亦會記起小學時的熱門作文題目「我的志願」，構思將來的工作和抱負。今天想來，不禁啞然一笑。

危險的玩意

上世紀五六十年代，生活艱難，物質匱乏，住在屋邨的小孩除了傳承傳統的遊戲如捉迷藏、兵捉賊、跳飛機、打波珠、拍公仔紙外，也會因地制宜和廢物利用創出一些新玩意。較頑皮和聰明的孩子往往不顧危險，好勝鬥強做出一些令人擔心的事情。

（一）製發射器——在銅製的筆套內塞入一些火柴頭（火藥部分），筆套口則用粉筆塞住，固定位置後燃着銅筆套，粉筆會像子彈般發射出來。

（二）採蜂巢——在野外發現蜂巢，燃點紙張或乾草往巢裏燒，把群蜂趕走，取下蜂巢，把巢裏的蜂蛹當零食。

（三）製玻璃線——收集廢棄燈膽、光管或暖水壺內的玻璃膽，搗碎，篩去粗粒，剩

下粉末待用。向魚檔索取數個魚鰾，煮溶後將上述的玻璃粉末倒入，搗勻後，再倒進一個兩面有小孔的盒子裏，小孔要讓風箏線穿過。事先把數根竹枝分隔地排列，並插入泥地，然後把線從盒中拉出，粘着糊狀的線可以一圈圈繞着竹枝，待乾後可收回風箏轆裏，以作鬥風箏時用。他們通常在村屋的屋頂上和在大廈的天台上放風箏，更危險的是爭奪斷線風箏，鬥輸了風箏隨風降下，群童爭着搶奪，跌傷和被玻璃線割傷常有發生。

（四）壓扁荷蘭水蓋——把荷蘭水蓋（玻璃樽汽水蓋）放在火車軌或電車軌上，壓扁後用來做旋轉輪，穿上繩子，可以旋轉作格鬥之用。

（五）放電捉魚——用自製或改造的電池在海邊、魚塘、水氹和河涌中放電，把魚電暈後撈捕。

（六）攀樹——攀樹摘生果和採雀巢。

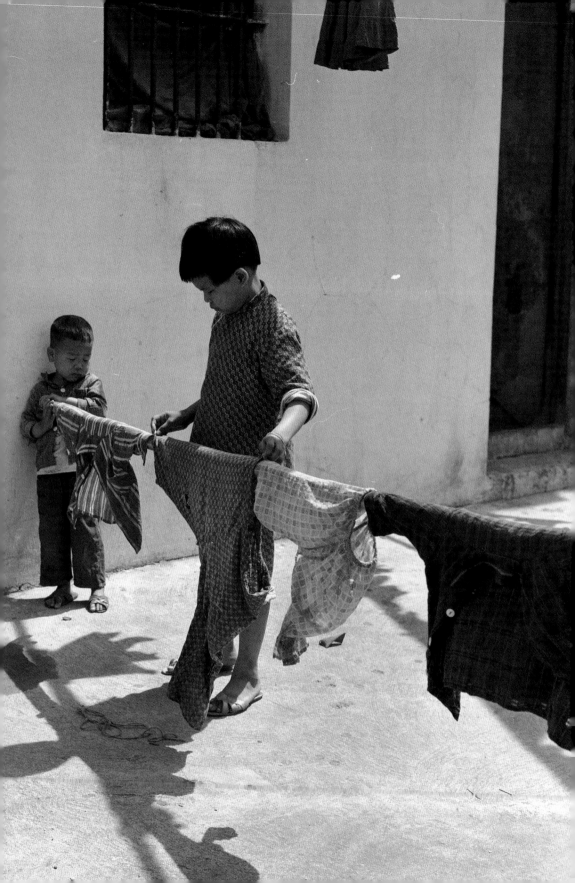

窮人孩子早當家

黃大仙　·　一九六六年

一九五三年，石硤尾木屋區發生大火，令五萬多名居民痛失家園。政府在一九五四年致力興建徙置大廈，早期的只有七層，每個單位一百二十平方呎，非常簡陋，打地鋪和睡帆布床是慣常的事。只有公共水龍頭、公用廁所和浴室，煮食也要在屋外。

家長出外謀生，小孩子在家料理家務。小小年紀穿着唐裝服飾，束短髮，捲起衫袖，儼然是小當家，手腕上捆着的橡筋圈，是當年流行的遊戲道具。

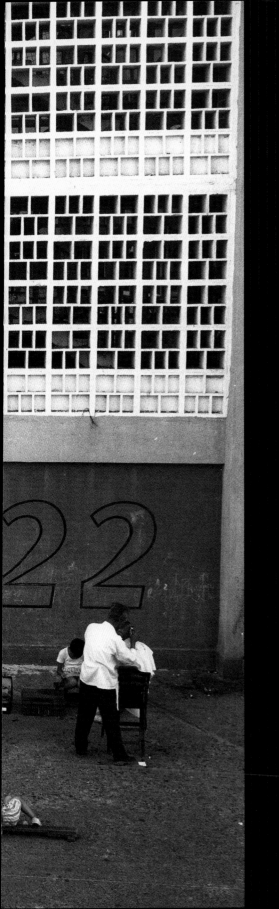

徒置大廈外的星期日早上，流
動理髮檔的師傅為小孩子們理
髮。理髮檔主準備公仔傳（連環
圖）免費供小孩子閱讀，經歷
過的人一定有一份親切的回憶。

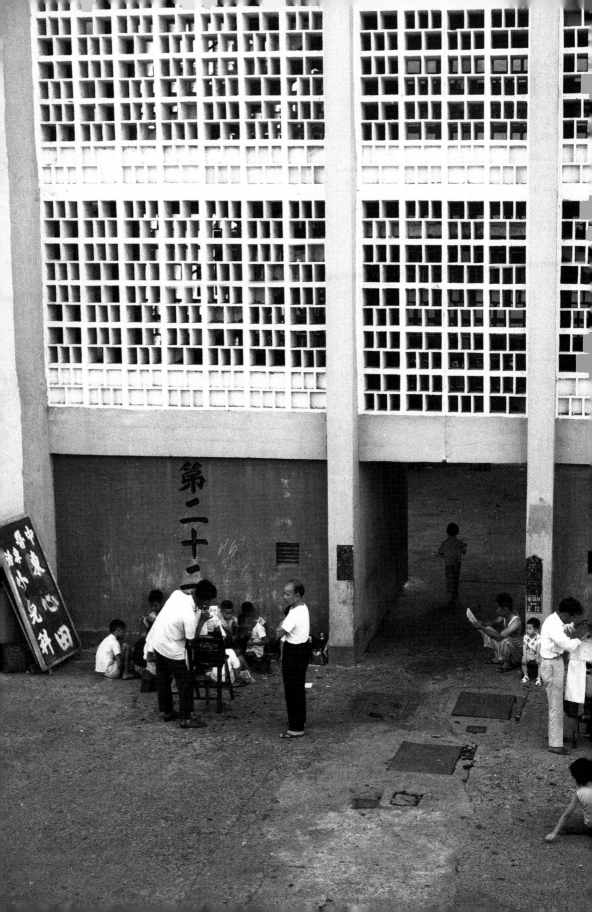

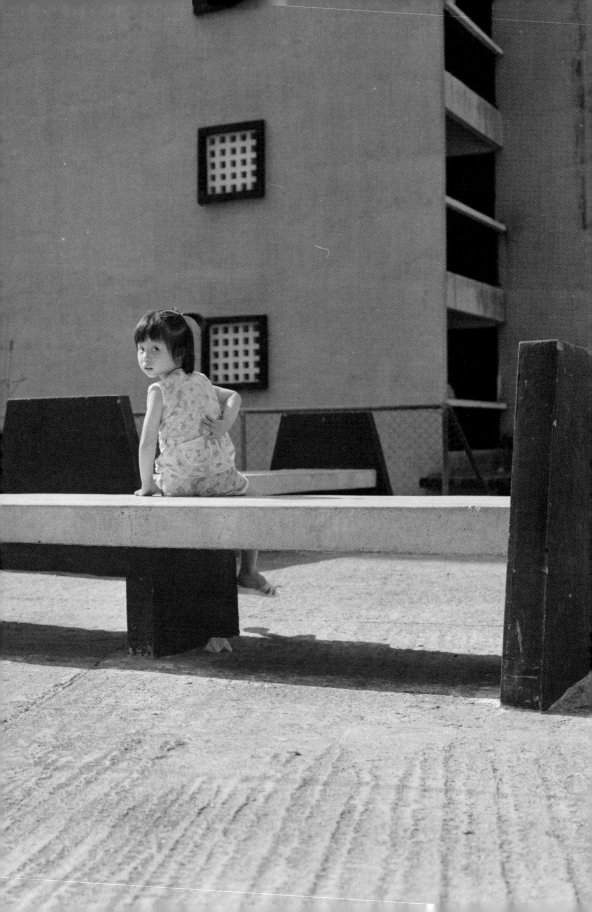

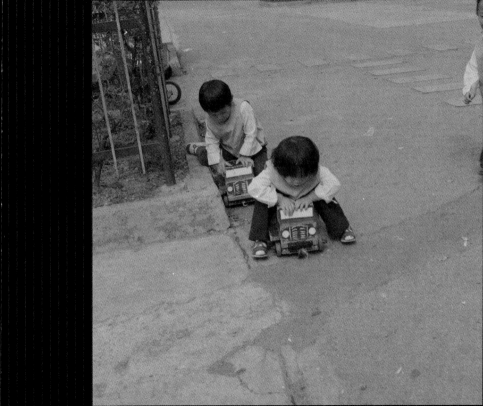

玩具車

長沙灣 · 一九七〇年

玩具是孩子的至愛，能自己駕
駛玩具車，更可玩上半日，樂
此不疲。

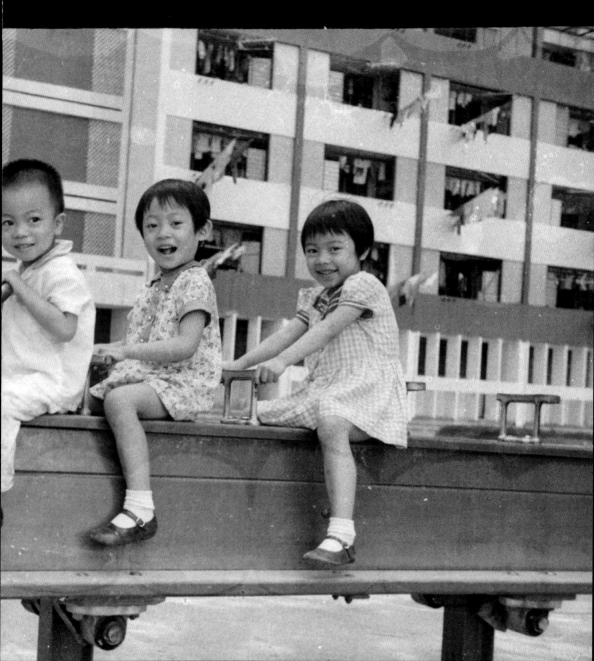

幼稚園

長沙灣 · 一九七〇年

幼稚園牆外，繪上一些顏色鮮艷的圖畫，多是卡通人物和動物，其中一個孩子赤着腳仍看得那麼入神，隨性率真。

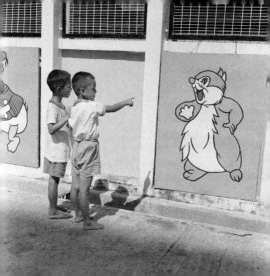

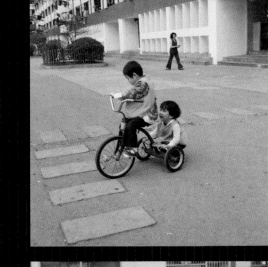

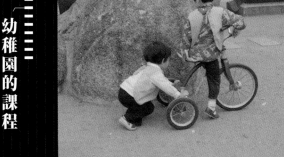

幼稚園的課程

長沙灣 · 一九七〇年

設在屋邨裏幼稚園，利用公共空地成為活動場地，通過集體遊戲和操練，培養小孩子互助互愛和遵守秩序。

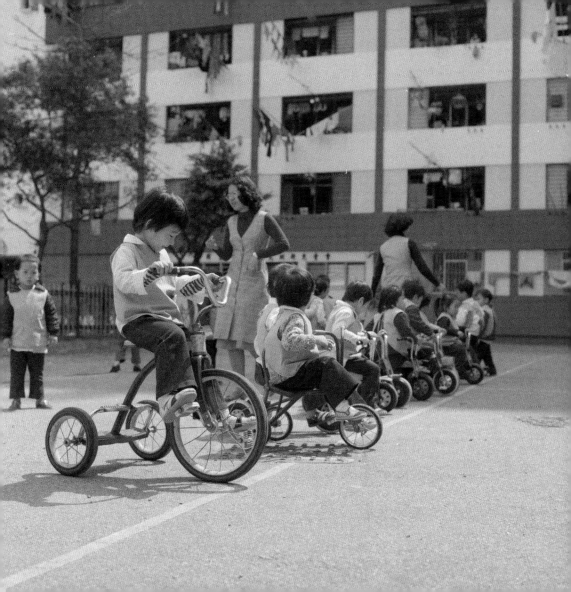

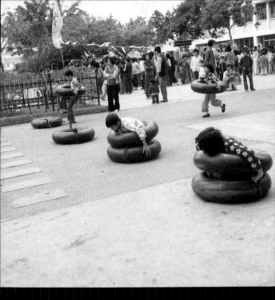

幼稚園的課程

長沙灣・一九七〇年

昔日的幼稚園，唱歌、識字、舞蹈、體操等是恆常的課程，不過玩遊戲是更重要的項目。

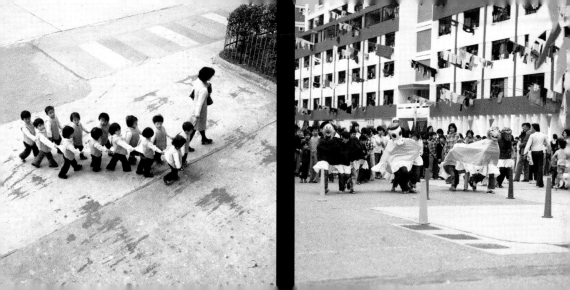

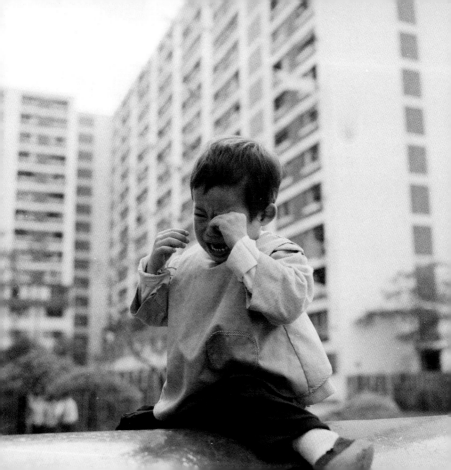

誰惹了妳

長沙灣‧一九七〇年

一位屋邨裏小女孩，得不到所

需：玩具？糖果？或被母親責罵。

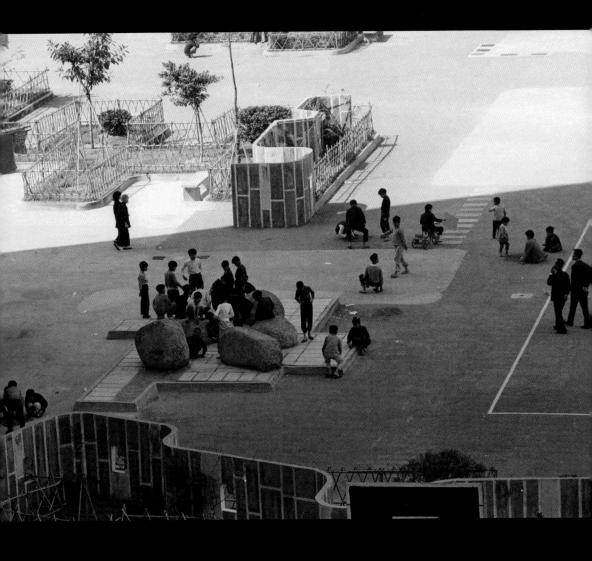

屋邨內

長沙灣‧一九七〇年

自一九五三年石硤尾大火後，最初的屋邨是七層徙置大廈，後來才由徙置區發展到廉租屋，由兩大機構興建；香港房屋協會和香港房屋委員會。廉租屋是最受歡迎的一種，設有球場和兒童遊樂場等設施，深受大眾喜愛。

屋邨內

長沙灣 · 一九七〇年

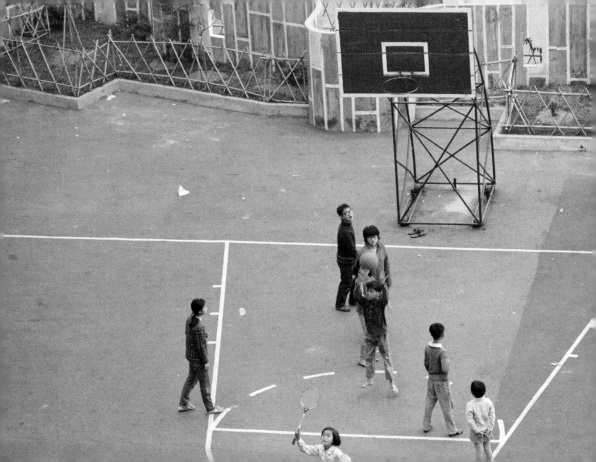

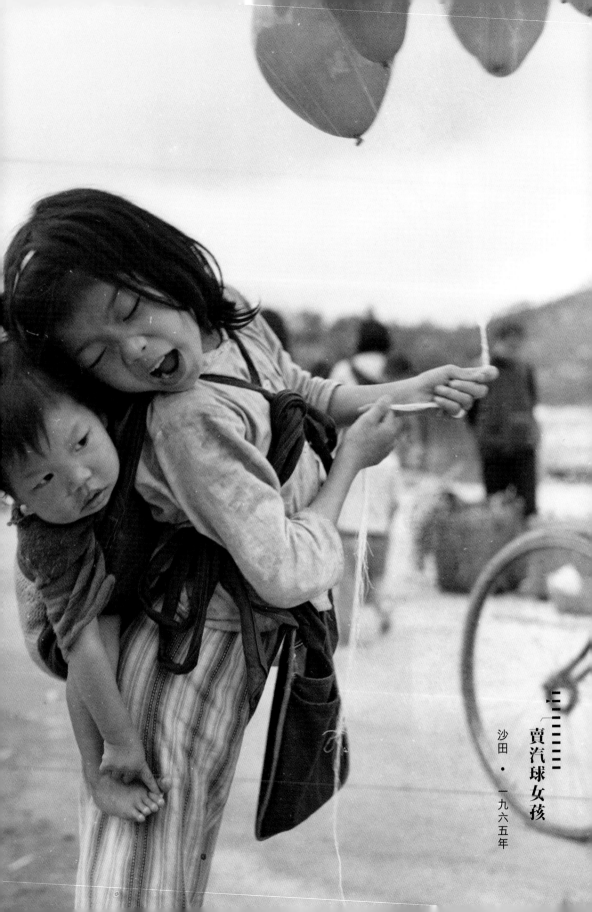

賣汽球女孩

沙田・一九六五年

第四章

城鎮小孩

幹活

‖‖‖‖‖‖‖ ‖‖‖‖‖‖‖

19 60s　　0 -　　　1980s

和門僮已是固定的工作。

門、小販、童工、送外賣和執垃圾等等。做學徒

做的，如派報紙、送牛奶、挑水、擦鞋、開車

花、剪線頭、釘珠仔、穿膠片和製五金等。出外

要找工作或當學徒。在家裏，為幫補家計，穿膠

遍。能完成學業只有最年幼的弟妹。小學畢業後

上學；也有年齡逾十歲才能上學，中途輟學很普

工作，年長的兒女要照料弟妹和做家務，不能

好還有天台學校。兒女眾多的家庭，父母出外

因兒女眾多，很多兒童沒有入讀正式學校，幸

上世紀五六十年代，一般家庭經濟並不富裕，也

童年樂

住在城裏的小孩，雖然小小年紀，已要照料弟妹，或甚山外幹活，而一些家境好一點的，總是多點機會上茶樓去戲院、到照相館影全家福賀新年，現在憶起都是簡單但刻骨銘心的。

（一）逛花市——歲晚跟隨長輩逛花市，趁熱鬧和認識花卉品種。

（二）影全家福——舊曆新年，穿着新衣，在照相館影全家福，背景是一幅風景畫。

（三）上茶樓——跟長輩上茶樓（茶居、酒樓）嘆茶，叉燒包是至愛。

（四）「扯衫尾」看戲——隨長輩看電影或粵劇。昔日的戲院尤其是戲棚可以攜帶零食入場，也可抽煙，煙霧瀰漫；還有小販在中場休息時的叫賣喧鬧聲，瓜子殼、糖衣及蔗渣滿地皆是。許多人拿着紙扇或葵扇搖晃，加上人聲沸騰，好一幅風情畫。沒有隨長輩入場的小童，在場門外，窺伺着持戲票正在準備入場的成年人，輕手扯着成年人的衫尾作家屬狀，蒙混過關。查票人也往往眼開眼閉，佯作不知。

名為「扯衫尾」，成為粵諺，另有所喻。

（五）遊樂場——上世紀五十年代，能夠隨長輩到遊樂場是十分難得的事情。昔日九龍區的遊樂場有啟德和荔園，新界有荃灣遊樂場。最令人難忘的是荔園，眾多動物中其中一頭名為「天奴」的大象最受大眾歡迎，小孩子親自把香蕉奉上，成為一代人的集體回憶。

（六）文具店——買到一件愜意的文具或玩具是一件快樂的事情。

（七）連環圖——公仔書（小人書）是孩童的至愛，傳統的和漫畫都大受歡迎。

（八）暑假和寒假——住在城鎮的孩童，漫長的暑假和寒假練就了許多本領，如樂器、弈棋、游泳、單車、釣魚、繪畫和閱讀許多課外書籍，也從郊遊中認識許多地方和名勝古蹟等。假日時小孩子約同三兩同好者往郊外或山邊尋覓金絲貓（豹虎，屬蜘蛛科的小生物），不同種類如紅牙兒、老篤等作打鬥定輸贏，也捉蟋蟀和養蠶。暑假到海邊或溪邊捕魚，捉蟹和青蛙等，在水氹裏捉一些美麗小魚和孔雀魚帶回家養在玻璃瓶裏，插上一株萬年青，增添一點生活情趣。

沙田 · 一九六五年

秋天裏的一個星期天，在沙田
戲院門前，一位年約九至十歲
的女孩，背上孭着一名約二歲
的弟弟，手上持着一束汽球，
身上掛着一個布袋，此情此
景，我即時用相機拍下，也使
我感慨萬千，久久不能平復。

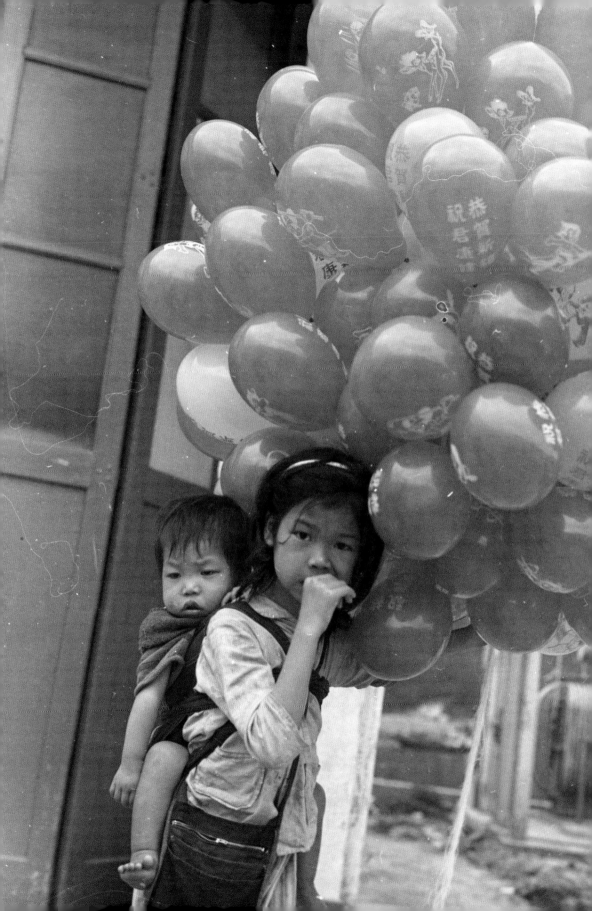

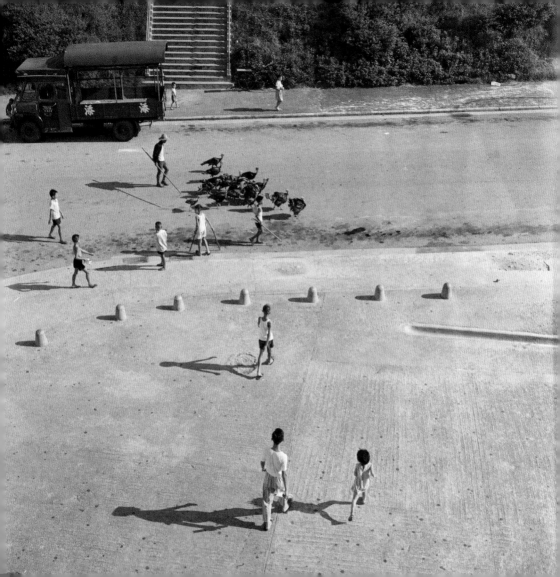

街童

觀塘・一九六九年

上世紀六十年代，紡織、塑膠、玩具、原子粒、漂染、錶殼、製衣、五金和印刷等等輕工業紛紛冒起，而徙置大廈和廉租屋等陸續落成，經濟開始好轉，內地亦有大量移民湧入，正好適合社會需求。但由於人口突然增加，社會上許多問題都難以解決，例如：教育、醫療、房屋、交通和小販等。

缺乏遊樂場也沒有玩具，當家長出門工作後，小孩子只好在街道上遊蕩。一群火雞在路上也好奇地跟隨觀看。

睡街的小童

土瓜灣 · 一九六六年

昔日有許多小童被父母拋棄，原因甚多：貧困、病患，如弱智或殘障等等。上世紀五六十年代，除了保良局外，還有其他的慈善團體，如烏溪沙的兒童新村便收養了不少孤兒或被遺棄的幼兒。

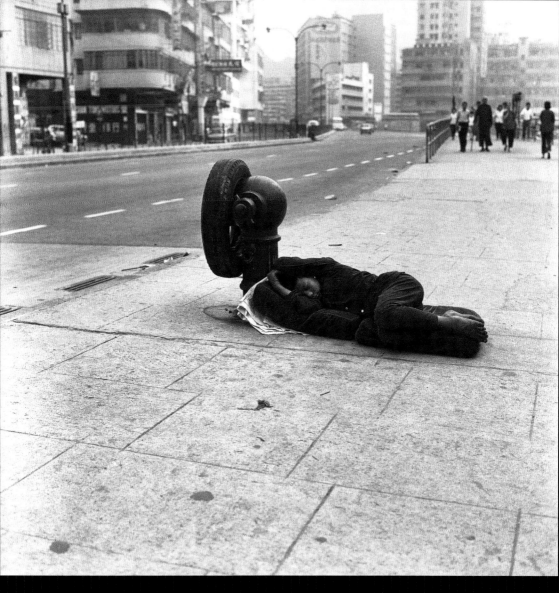

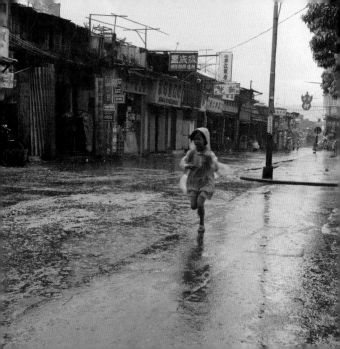

驟雨中的女孩

九龍城 ・ 一九六六年

星期日的早上，出外購物的女孩遇上驟雨只得走避。背景的一段賈炳達道的店舖和樓房已遷拆，現為九龍寨城公園。

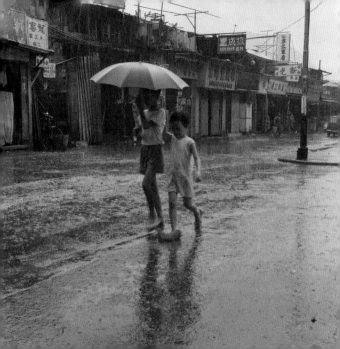

兄妹倆

九龍城・一九六六年

位於九龍城賈炳達道，雨日下
持着傘和穿雨衣走在街頭的一
對兄妹。

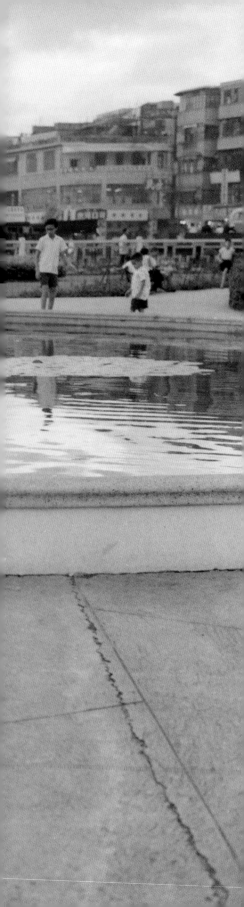

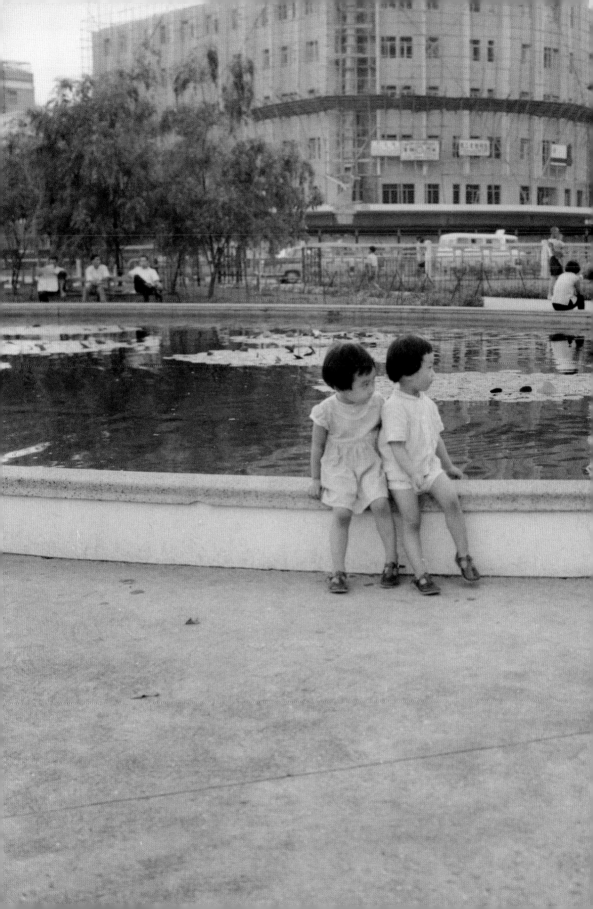

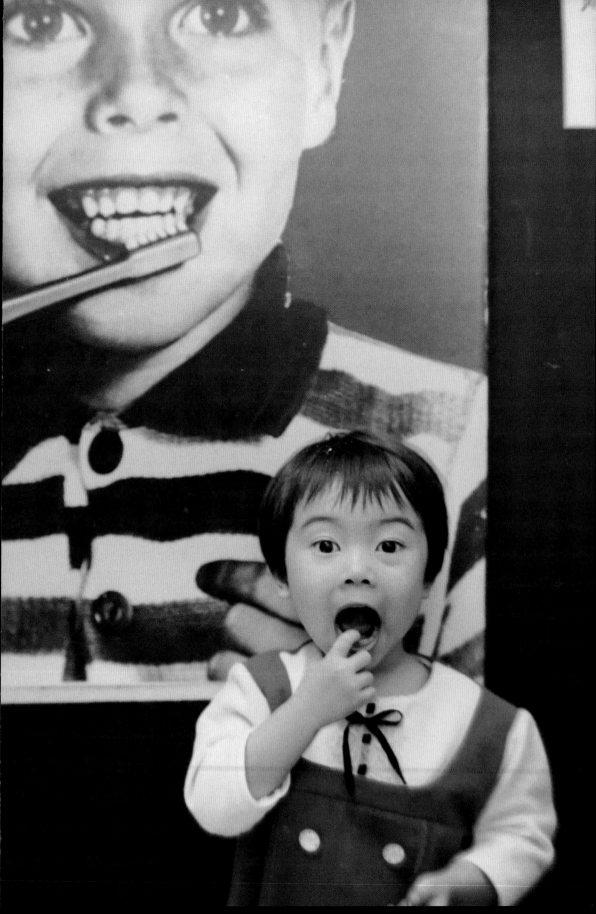

宣傳海報

九龍城 · 一九六六年

昔日在政府的診所裏，張貼一些宣傳海報，提醒市民預防疾病和為小童接種疫苗等。圖中海報是要注意牙齒健康。

當年還有為宣傳過馬路的口號成為流行的童謠：馬路如虎口，行人莫亂跑，若然不小心，就要瓜老斗。

「悠閒的星期天

旺角‧一九六六年

住在市區的，對街坊福利會應該不會陌生。在旺角街坊福利會外的台階上，坐着閒適的一群人，有歇息的，有看刊物的，也有一個小童用心地看書。

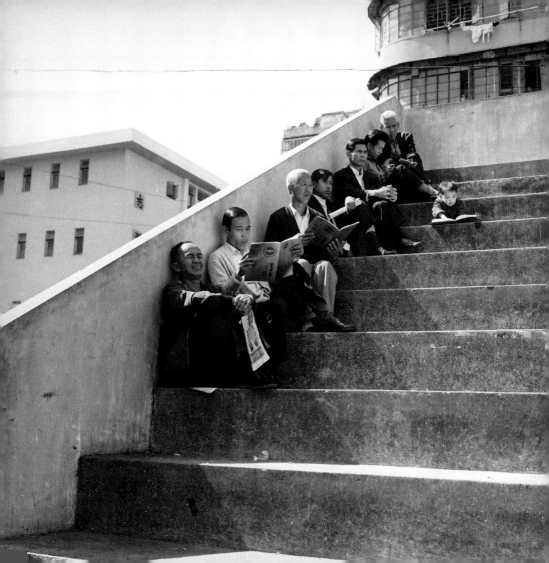

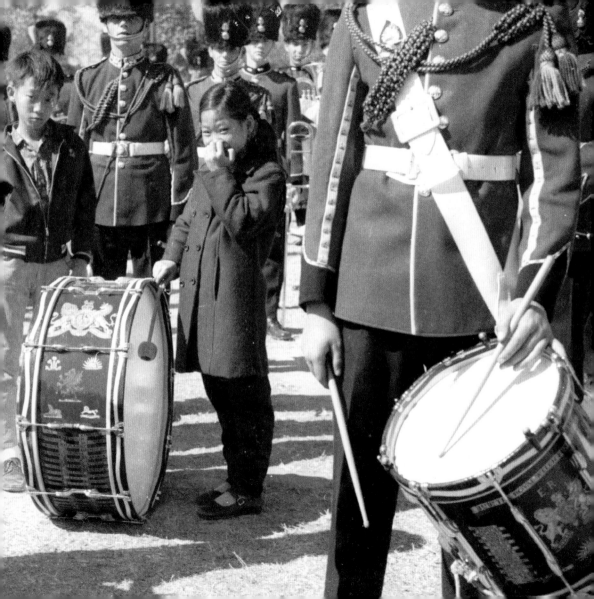

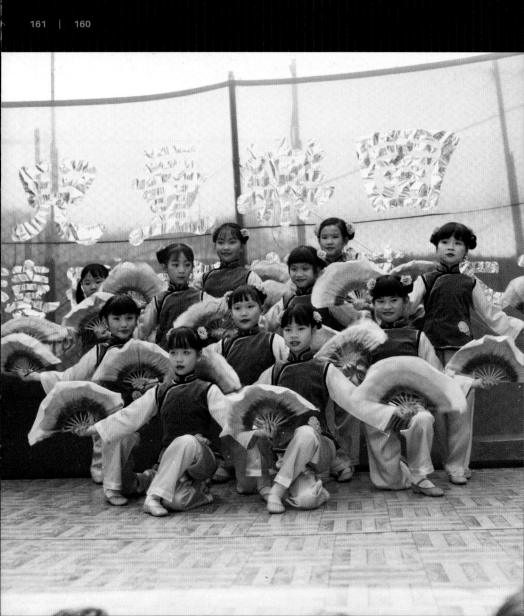

舞蹈表演

長沙灣 · 一九七一年

現代的教育，從小就可以接觸舞蹈、音樂、美術和體育。曾經參與表演一定有一個美好回憶。

小觀眾

深水埗 · 一九七一年

巡遊是一項綜合的表演節，集舞蹈、音樂、雜技和體操等等，場面十分熱鬧，吸引群眾，小朋友對表演節目十分感興趣。

母與女

深水埗 ・ 一九六五年

小孩子不能獨自留在家裏，母親出外購物也得一同前往。

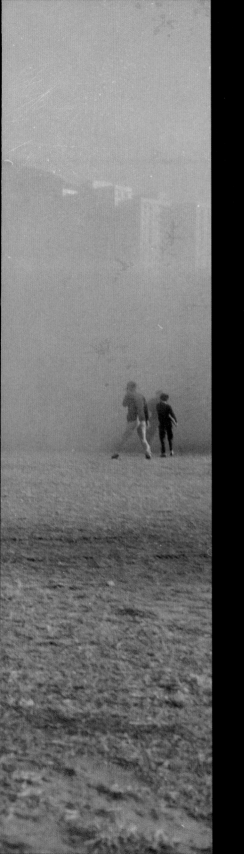

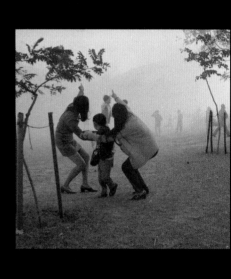

維多利亞公園

銅鑼灣 · 一九六六年

維園是一個當年已甚受市民歡迎的
公園，它位於市區內，交通便利，
園內設有游泳池、球場及兒童遊樂
場等，每年更會舉辦大規模展覽。
圖中突然有一架直升機從天而降，
把地上的塵土吹起，引致大家紛紛
走避。

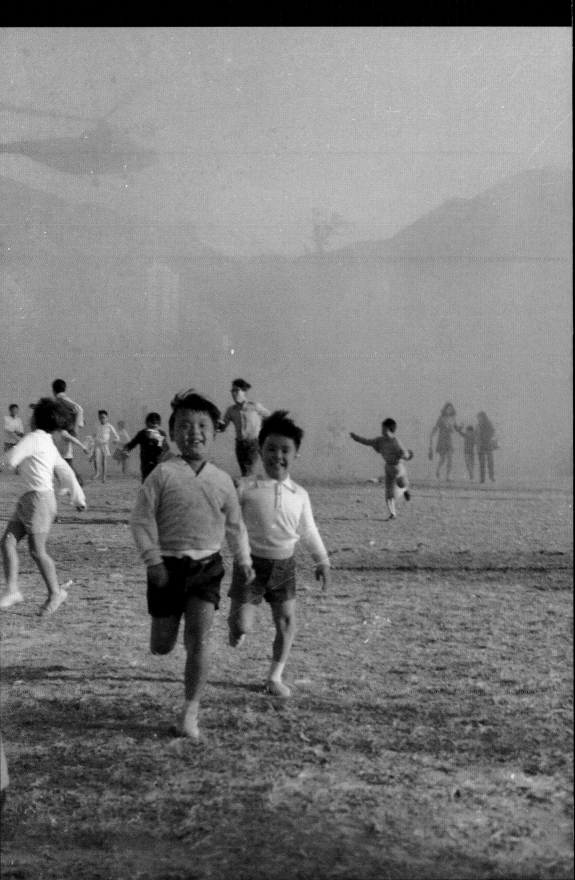

賣旗日

中環 ・ 一九七五年

賣旗是一項慈善籌款活動，學校的學生也有參與，從中得到人與人接觸的經驗。

舞蹈造型

香港大學 • 一九八〇年

香港有多間大學都成立攝影會或攝影小組。每年都舉辦一次公開活動，歡迎攝影愛好者參加，在校園內和郊外進行。一項最受歡迎的節目是邀請著名舞蹈學院派出學員作造形表演。

第五章

外籍小孩

快活

19 60s　　0 -　　　　1980s

自一八四二年香港成為英國殖民地，英國人、其他英屬殖民地及其他國籍的人都紛紛來到香港，他們一併把新事物和經驗帶來，無論是先進科技、學術文化或衣食住行的。

隨着上世紀六十年代經濟轉好，逐漸走向繁榮，香港人也開始接受新事物和新潮流，加上本土故有的傳統文化及由內地傳入的風俗習慣，香港成為中西文化薈萃的都市。

優質生活

百多年來，外國人來港通商貿易和工作，他們的職業幾乎覆蓋所有重要的行業，都是與香港民生經濟息息相關：工商貿易、金融、酒店、飲食、交通、運輸、工程、會計、教育、法律和宗教等等，還有駐守的軍人和在政府機構工作的人員。

許多是攜同家眷到港，因此兒童從小跟隨父母到港和在本港出生的也不在少數。外籍人士中許多是股東、專業人士和高級行政人員，收入豐厚，過着富裕的生活，兒童從小時候起已接受良好教育，也注重體育、音樂、外語和禮儀等。

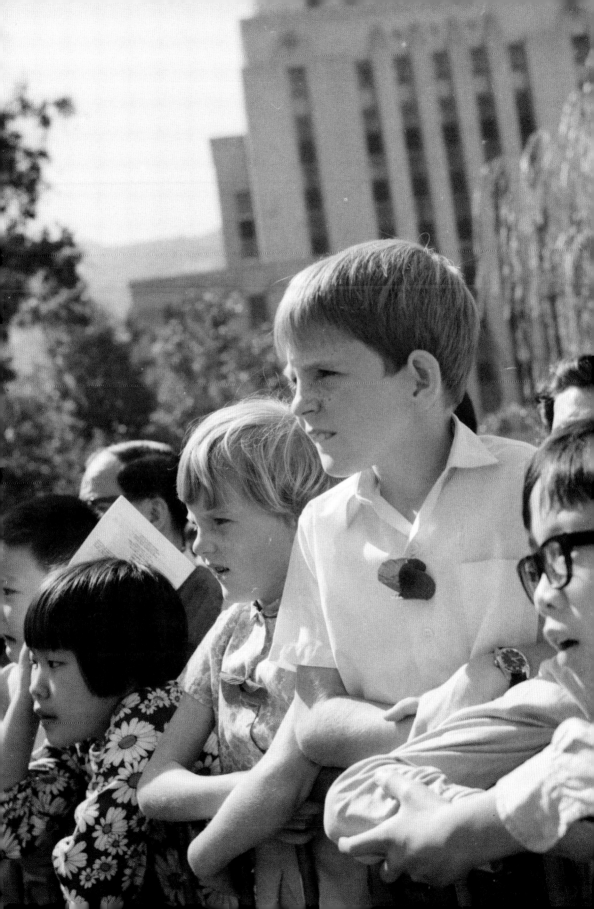

古洞馬場

上水・一九七〇年

香港回歸前，上水古洞馬場是屬於英國國防部（陸軍）產業。只有駐港陸軍及其家屬可以在這裏進行馬術比賽或訓練等，包括騎術和打馬球。

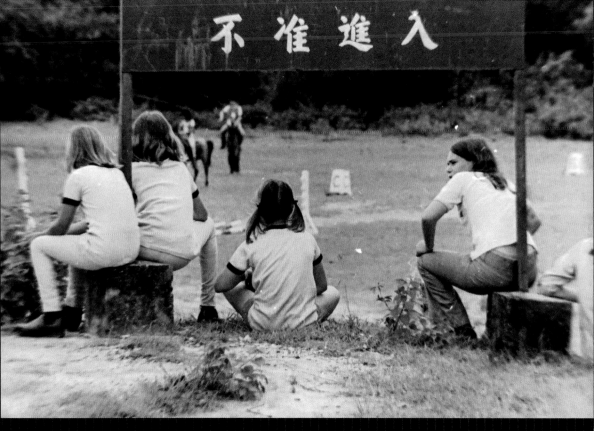

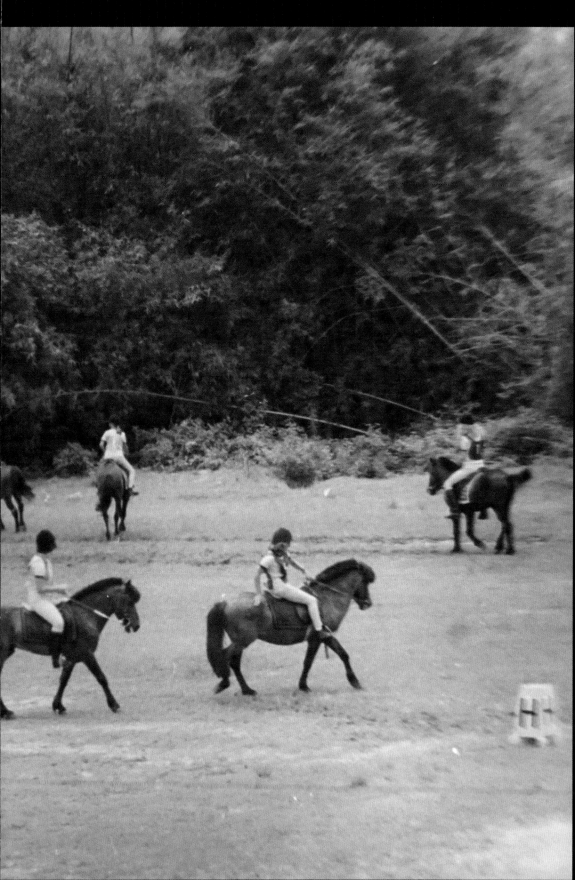

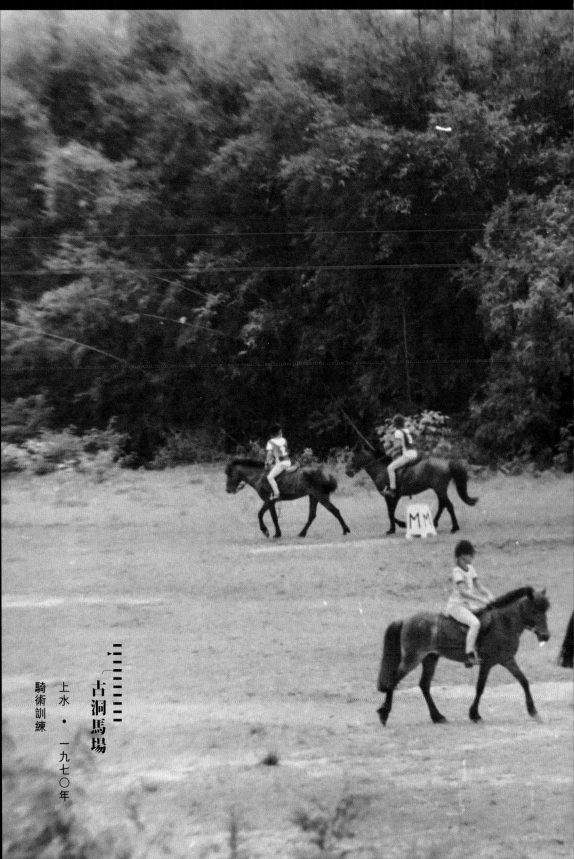

古洞馬場

上水 · 一九七〇年

騎術訓練

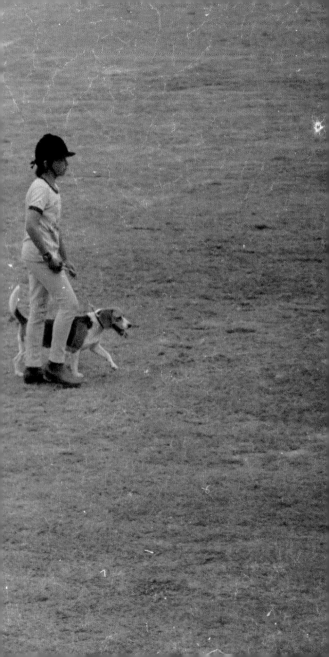

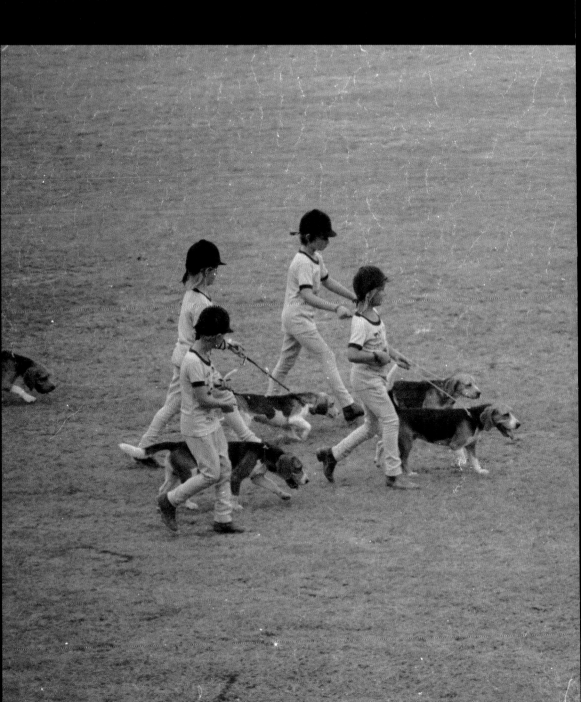

持傘的女孩

上水 · 一九七〇年

外籍小女孩開心地拿着
傳統油紙傘，愛不惜手。

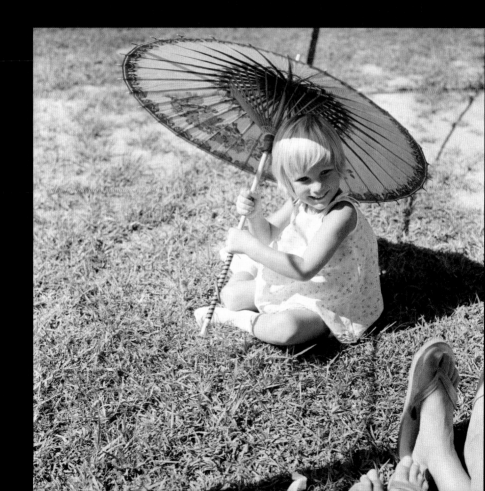

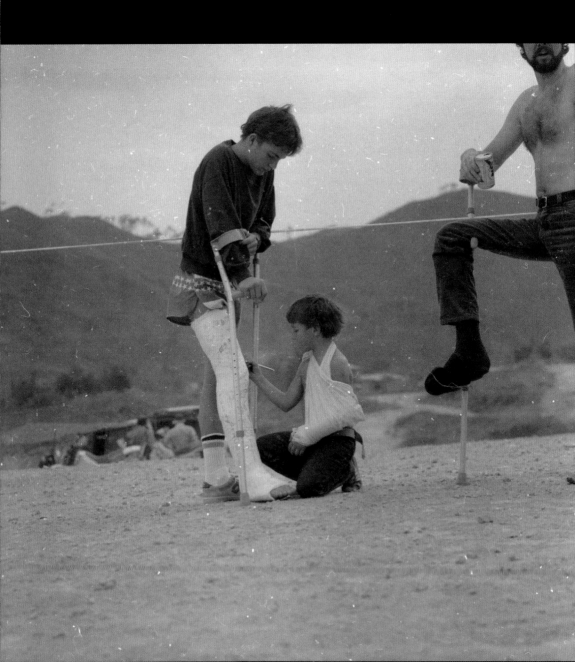

同病相憐

粉嶺坪輋．一九七一年

在一個小山岡上，一群越野單車
愛好者在這裏進行練習或比賽，
意外受傷平常事。一個傷手，
一個傷腳，小童在大人的包紮腳
上寫祝福字句，幽默得很。

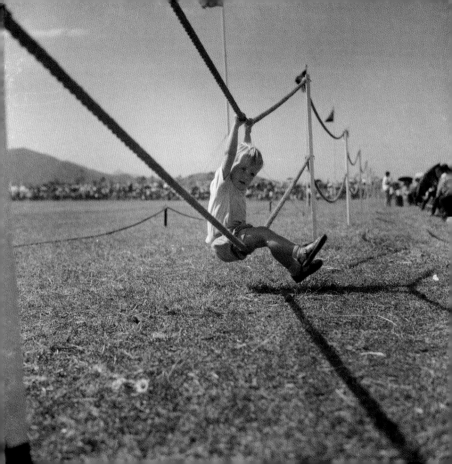

跌跌碰碰中成長

石崗 · 一九六六年

拍攝當日，外籍小男孩在父母
允許的空間下自由發揮，玩個
痛快，難怪有如此靈活的身手
和健康的體魄。

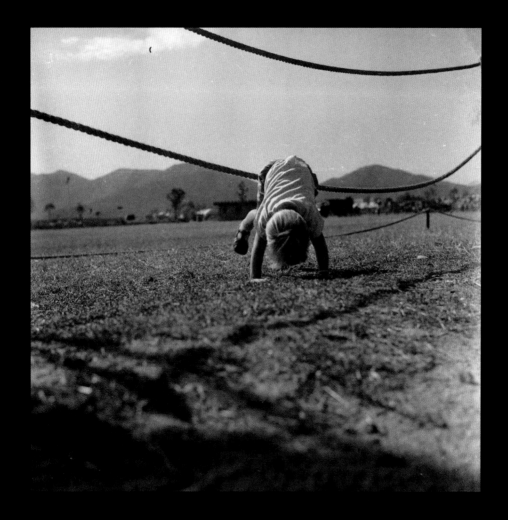

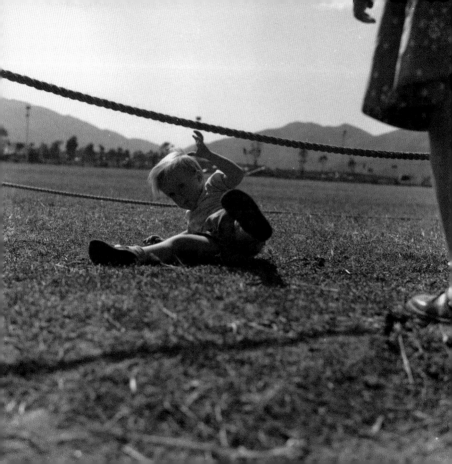

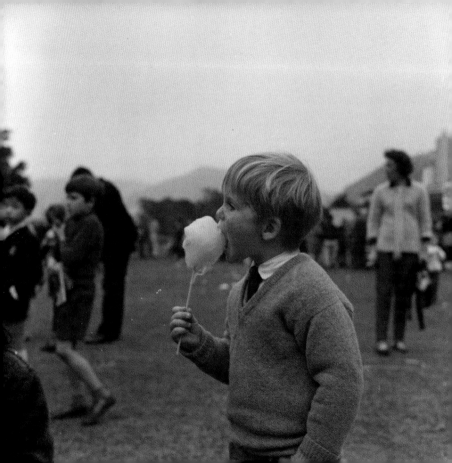

兒時經典小吃

石崗 · 一九六六年

棉花糖和爆米花，是不少人最
回味的童年回憶。

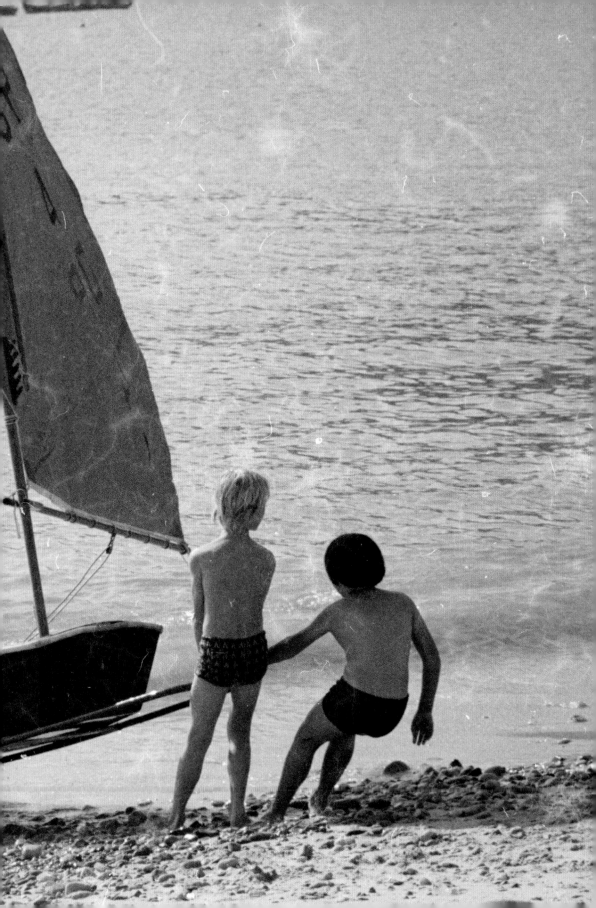

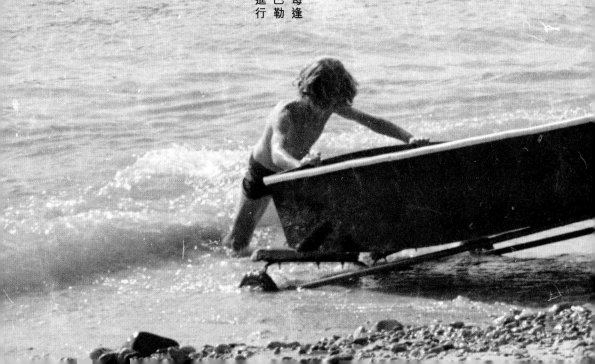

水上活動

大埔・一九六六年

大埔滘的一個公共碼頭，每逢
假日常有風帆聚集，在藍巴勒
海峽乘風破浪。小孩子也進行
練習。

小小風車

中環・一九六九年

外籍小孩盡情而忘形地玩
着當年很流行的風車玩具。

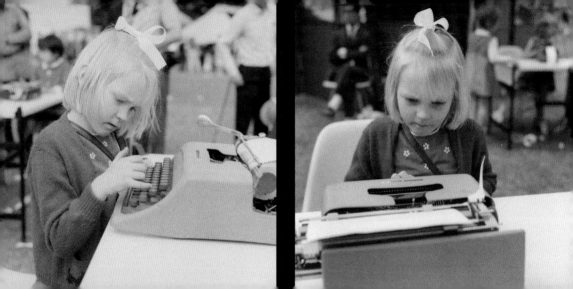

打字練習

跑馬地・一九六五年

在一個會所裏，小女孩在練習
使用打字機。

家庭樂

淺水灣・一九六九年

小女孩與父母親一同在海裏嬉水。

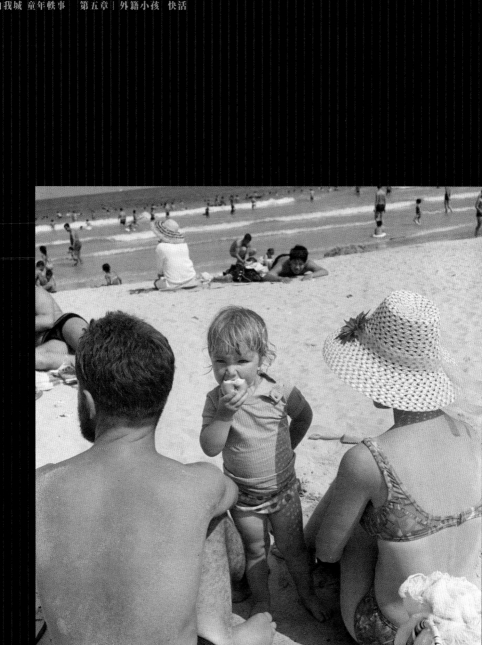

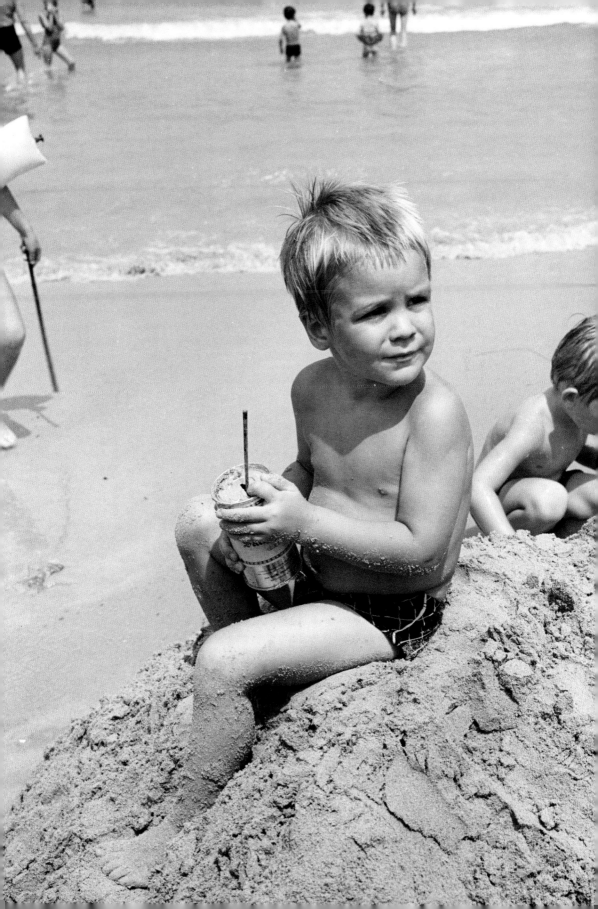

泥漿摔角

大嶼山 · 一九八四年

泥漿摔角是需要租用一塊稻田，除去雜物，放上水使泥鬆軟，就可以進行拉大纜和摔角等種種玩意。當年是在大嶼山二浪灣（即澄碧邨）隔鄰內灘，須由長洲乘船前往，航程約廿分鐘。一九九二年開始至一九九七年終止。

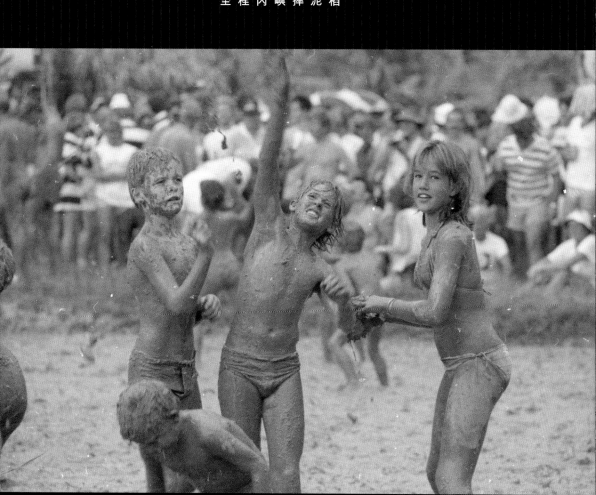

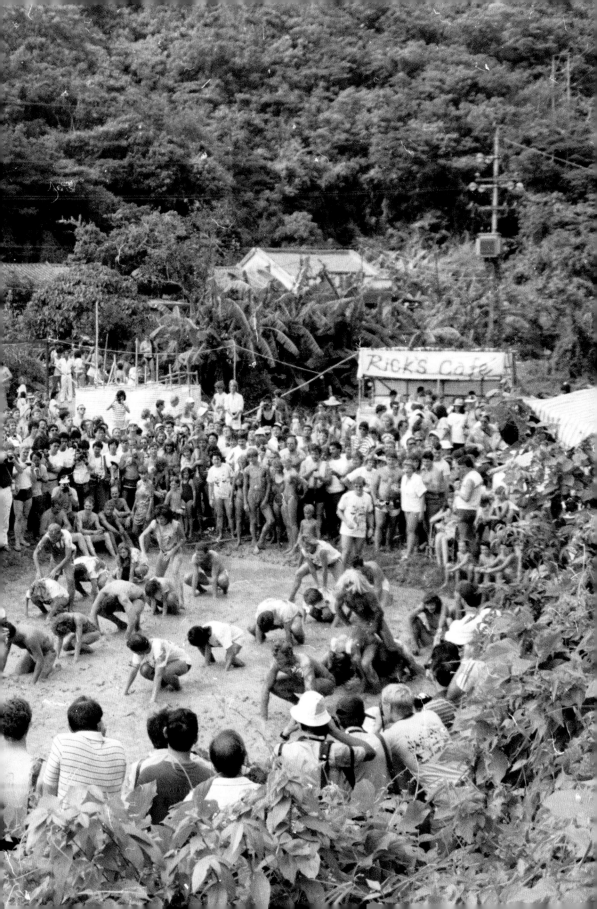

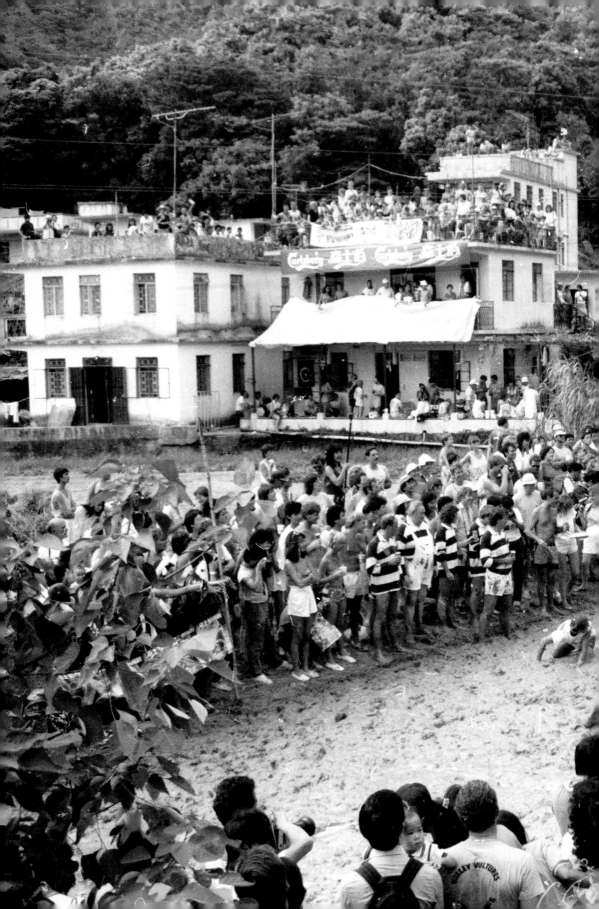

童年軼事

責任編輯：謝慧莉
設計排版：Viann Chan
印　務：劉漢舉

□
攝影／著
翟偉良
□
出版
中華書局（香港）有限公司
香港北角英皇道499號北角工業大廈1樓B
電話：（852）2137 2338　　傳真：（852）2713 8202
電子郵件：info@chunghwabook.com.hk
網址：http：//www.chunghwabook.com.hk

□
發行
香港聯合書刊物流有限公司
香港新界大埔汀麗路36號　中華商務印刷大廈3字樓
電話：（852）2150 2100　　傳真：（852）2407 3062
電子郵件：info@suplogistics.com.hk

□
印刷
美雅印刷製本有限公司
香港觀塘榮業街6號海濱工業大廈4樓A室

□
版次
2017年2月
© 2017中華書局（香港）有限公司

□
規格
特16開（240mm x 170mm）

□
ISBN：978-988-8420-97-1